澀女郎

朱德庸◉作品

2

澀女郎

朱德庸 ◎作品

2

有四個女郎，住一棟公寓，

一個要愛情不要婚姻，

一個要工作不要愛情；

一個是什麼男人都想要嫁，

一個什麼是男人都想不通；

她們，是這個時代的 ——

澀女郎

朱德庸檔案

有關個人

朱德庸
江蘇太倉人
1960年4月16日生
世界新聞專科學校
三專制
電影編導科畢業
作品暢銷台灣、中國大陸、新加坡、
馬來西亞、北美等地。喜歡讀偵探小
說、看恐怖片，偏愛散步式自助旅行
，也是繪畫工作狂。

有關著作

雙響炮
雙響炮2
再見雙響炮
再見雙響炮2
霹靂雙響炮
霹靂雙響炮2
醋溜族
醋溜族2
醋溜族3
醋溜CITY
澀女郎
澀女郎2
親愛澀女郎
粉紅澀女郎
搖擺澀女郎
大刺蝟

現有連載專欄作品

澀女郎
　　時報周刊（台灣）·三聯生活周刊（北京）·
　　新明日報（新加坡）

關於上班這件事
　　工商時報（台灣）·精品購物指南（北京）·
　　杭州都市快報（杭州）

絕對小孩
　　中國時報（台灣）·新周刊（廣州）

城市會笑
　　北京青年報（北京）

新新雙響炮
　　家庭月刊（廣州）

醋溜族
　　羊城晚報（北京）

朱德庸的目光
　　時尚雜誌（北京）

漏電篇
　　青年視覺雜誌（上海）

誰敢碰四格漫畫家的女人

卜大中 主持人·作家

我一直好奇朱德庸是甚麼人，為甚麼那麼了解女人心理的幽暗面。澀女郎很「賤」、很酸，也粉辣。

澀女郎有趣到「會心一笑」。

我希望找我這輩子千萬別碰到任何一個畫中的女郎。

紅膠囊 作家

朱德庸這三個字，早已是漫畫界中殿堂上的名字，這是大家都知道的。

還有大家不知道，連我也是後來才發現的。

我老爸是標準的「朱迷」。由於工作的緣故，所以久久才回家一次的我，發現到處都是朱德庸，從馬桶上的衛生紙盒旁、電視機前的沙發上、老爸的床頭，到我房間的書架上，都有「朱跡」。太可怕了，讓我想起老爸經常提起的「知己知彼，百戰百勝」，原來他是用這麼樣另類女人兵法書來搞定老媽的啊！

胡茵夢 作家

新世紀來臨，澀女郎繼續維持本色，只要有人的地方就有澀女郎，她，也許是你，也許是我，也許是我們失落的那一角；從朱德庸的漫畫中，我看到一個完整的圓，雖然朱德庸不在漫畫裡，卻為許多女人找到失落的那一角，以他的方式。

陳文芬 中國時報記者

我一直都喜歡朱德庸漫畫。

澀女郎

最近再看《澀女郎》，啊呀，我發現當中那個「只要愛情，不要婚姻」的美麗女郎，不就是陳文茜嗎？

你看她側披的波浪鬈髮，半瞇眼睛，斜懶在椅肩上，泰然自若，總說出一句甚麼話，總讓人拍案的。

精彩哦！早在陳文茜慧黠形象出名以前，朱德庸已經畫出這麼一號人物來了！

這是一個名字看來很像是和陳文茜有親屬關係，其實一點關係也沒有的記者陳文芬的看法啦！

馮光遠

給我報報總編輯

澀女郎的故事，其實是台灣女人自主、自信、自虐、自戀……的故事。

她們用眼神，用嘴角咴出來的不屑，用無厘頭的一句反問，或者男人一輩子也理不出來的一種邏輯來說這些故事。

一個像朱德庸這樣的「男生」，竟然在女生這個題材上有這麼豐富的創作，我咬定他一定是每天在脂粉堆裡左右逢源，才有可能有這麼多靈感，因此我很羨慕他。

甚麼？他家教很嚴？

少騙我了！

謝佳勳

電視節目主持人

如果問一個女人最喜歡被甚麼人看？答案應該是男人。

如果再問她最駭怕被甚麼人看？如果這女子看過朱德庸的漫畫，那麼她的答案應該還是男人，而且這男人應該是個漫畫家。

朱德庸的《澀女郎》，把女人家擔心的事用四格的方式畫出來，同時也把男人家害怕的事給畫了出來，他絕對沒有厚此薄彼，這就是朱德庸，一個公平卻喜歡嚇人的漫畫家。

（以上依姓名筆劃序）

增訂版序

新徹底不完美主義

◎ 朱德庸

結婚十周年後的某一天，我突然發現了一個有關男人和女人的真理。那就是：

女人總是完美的。或者說，她們追求完美。

男人總是不完美的。或者說，他們追求不完美。

我很少見到不追求完美的女人，更少見到追求完美的男人，這也許和男人女人的耐性不同有關。總之，男人唯一追求的完美東西就是女人。但男人是這麼的不完美，教女人如何忍耐？於是，男人女人永遠處於戰爭狀態。

世界需要和平，可是，這麼完美的女人和這麼不完美的男人怎能和平相處呢？我思考出的唯一方法就是：讓女人相信她們不需要再追求完美、或是自己變得完美。

這是我發明的新世紀最新主張，我稱之為：新徹底不完美主義。

如果有一天，世界上的每一個女人和每一個男人都相信它，我可能會得諾貝爾和平獎。

一九九三年我開始畫「澀女郎」這個系列時，在漫畫中著墨最多的，其實是這四個女主角個性上的不完美。卻由於她們形成了這麼完美的四個漫畫典型，「澀女郎」一直在華人世界受到許多讀者的熱烈喜愛。感謝這次時報出版公司想給「澀女郎」系列一次亮眼的重新包裝，我們合作了「澀女郎」的彩色增訂版。我想把這本新書獻給那些喜歡我漫畫裡不完美女郎的完美女性讀者，讀完之後，也許妳們會開始覺得：把自己變得像這樣不完美一點，不是更完美嗎？真實世界裡的澀女郎，正一波接一波的隨著愛情、婚姻、夢想而不斷輪替。

漫畫家會老，漫畫彷彿不會。「澀女郎」更新出版的同時，作為漫畫家的我，也只能一年又一年紀錄下她們美麗的浮光掠影。

單身和不再單身的女郎們

◎ 朱德庸

台灣，可能是時間巨流裡變化最大的一塊最小土地，而這塊土地變化最劇烈的，可能是時間巨流裡變化最大的一塊最小土地，仔細觀察，其實是女性，特別是在這十年。

十年前，台灣的女郎們保守、猶豫、以別人的意見為意見；十年後，同樣的台灣的女郎們，卻獨立、進取、想觸摸別人沒有觸摸過的領域。更有趣的是：十年前，「該結婚了吧？」的聲音，對單身女郎是巨大的壓力；十年後，「到底該不該結婚？」卻是單身女郎自己提出的質疑。

人，到底該不該結婚呢？在愛情試驗、婚姻冒險逐步登陸的台灣，這已經成為一個流行的問題。

我覺得，這也是一個很笨的問題。

其實，我們根本不能問：人該不該結婚？因為，婚姻和你在街邊發現一張激情的CD搖滾、在店裡看見一襲美麗的薄紗衣裳不同。對於後兩者，你確實只有該不該買的單純問題；對於婚姻，你面臨的卻是隱藏在它背後更複雜的人性層面。

如果把朦朧美麗的婚紗和似是而非的道德外殼剝掉，或許，我們應該問的是：人到底能不能控制自己的慾望、心靈深處的野性呼喚？

一般對婚姻的討論，往往都集中在：同一個男人和同一個女人是否能終身廝守？合法的愛情是否能完美籠罩住原始的性慾需求？這樣的討論，有意地忽略掉人性、美化了婚姻，把「該不該結婚」變成了一個是非題，而不再是一個選擇題。

真實婚姻的反面，其實是野性的、非道德的、現實的。在那兒，

男人和女人的立場是對立的，很難找到交集。所以，「該不該結婚」只是取一部分、放棄了另一部分，反之亦然。

與捨、沒有對與錯，是選擇題，不是是非題——如果你要結婚，你就選擇了上一代的中國人，在錯誤的婚姻是非題裡兜了幾十年的圈子：這一代的台灣女郎，卻已經開始回答這個選擇題了。

我認識一群朋友，是公認的單身女郎，她們基本上分成幾種類型：

第一種女郎是，認為傳統婚姻永遠對女人不公平，所以乾脆自己支配自己，享受職業、假期與自由旅行的生活，不想結婚。

第二種女郎是，公開承認想結婚，卻苦於遇不到合適的對象，不能結婚。

第三種女郎是，目前交往對象是戀愛的高標準，卻是婚姻的低標準，不知道要不要結婚。

在婚姻這個選擇題上，這群女郎最後都選擇了自我這一部分，放棄了與伴侶分享的那一部分。選擇單身的好處是，凡事只需準備一份：缺點則是，痛苦也是完完整整的一份，無法分割給別人。

我認識另一群朋友，都已結婚、不再是單身女郎了。她們有的婚姻美滿幸福、有的不過如此，卻又都碰上一個相反的問題——在婚姻的領域裡，女人的自我應該佔多高的比例？可以和男人一樣嗎？

這種「後婚姻狀態」下必然發生的基本問題，將是這一代台灣女郎空前的夢。

幾千年以來的中國女人還不曾真正面對過。

原因是，從前的已婚女人，習慣了中國社會凡事以「家庭」、以「集團」為單位的做法，她的「個人」單位早就被那種龐大的價值體系輾成碎片：她們犧牲掉自我，換來的只是上一代偏低的離婚率數據。

現在的已婚女人，經歷過全新的愛情嘗試，卻接受了僅僅局部改變的婚姻模式，她們有高度的自我意識，卻只有低度的開發勇氣。結果是，每當她們想純粹從「個人」出發時，又迎面撞上了婚姻的「集體」列車。「個人」和「集體」之間的協調地帶不可能太大，她們便攀附在這狹長的灰色地帶，和另一半維持著甜蜜的危險關係。

在婚姻的選擇題上，這群女郎最後選擇的顯然是親愛與分享，放棄了一部分自我——如果妳堅持要完整的個人立場，也許妳只能選擇戀愛，婚姻就失去意義了。

澀女郎

這是關於單身和不再單身的女郎們的故事。兩種女郎、兩樣選擇，弔詭的是，為什麼永遠都是女人在不停地做選擇？

我在畫「澀女郎」專欄的過程裡，曾經頻繁地接到不同讀者的各種閱讀反應，我私下稱它為「澀女郎現象」。有趣的是，絕大部分女性讀者都偏愛「澀女郎」裡那個「只要愛情，不要婚姻」的美麗情婦，她們艷羨那種性感的外型和玩弄男人於股掌的心態；另一個受到注目的是「只要工作，不要愛情」的事業女強人，她們認同那種能和男人平起平坐、頤指氣使的強悍作風。這種「澀女郎現象」，直接反應了台灣女郎內在的野性與「革命」慾望，以及她們對女性經常處於「被迫選擇」現況的反彈。

時間過去，會不會有一天，我們也和西方社會一樣，許多人一生結幾次婚，男人與女人的婚姻立場漸趨一致，單身和不再單身的女郎們不需要再不停地選擇？

我覺得，如果婚姻永遠不會消失，那麼，多幾次選擇並不表示一定能有最好的選擇。只是，一定會有那麼一天，徘徊在愛情與婚姻之間的，不再只是女郎們，還有所有的男人。

一九九四‧八‧二十九夜

溺 女 郎

12

目錄

澀女郎

13

澀女郎
15

每一種寂寞，
都有自己慵懶的角落；
每一椿愛情，
都有自己獨特的面貌；
每一個女郎，
都有自己魅豔的顏色；
每一樣選擇你都可以選擇，
或者留給今天的風、明天的雲、蝴蝶的翅膀。

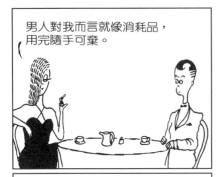

男人對我而言就像消耗品，用完隨手可棄。

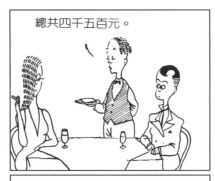

總共四千五百元。

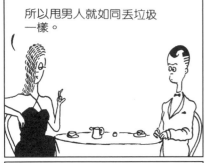

所以用男人就如同丟垃圾一樣。

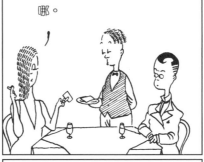

哪。

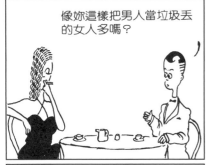

像妳這樣把男人當垃圾丟的女人多嗎？

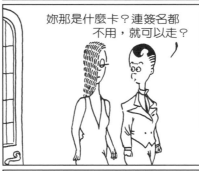

妳那是什麼卡？連簽名都不用，就可以走？

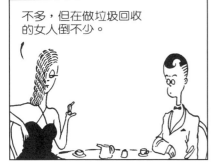

不多，但在做垃圾回收的女人倒不少。

我的電話號碼。

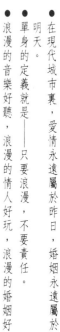

● 在現代城市裏，愛情永遠屬於昨日，婚姻永遠屬於明天。

● 單身的定義就是──只要浪漫，不要責任。

● 浪漫的音樂好聽，浪漫的情人好玩，浪漫的婚姻好慘。

涩女郎

● 愛情是空中的雲，婚姻則是臨空而下的落石。

● 男人征服愛情，女人征服男人；時間征服所有的男人和女人。

● 單身其實一點也不困難，只要妳把所有的男人都當渾球看待。

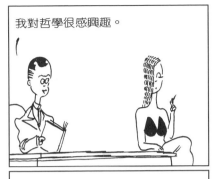

我對哲學很感興趣。

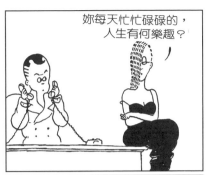

妳每天忙忙碌碌的，人生有何樂趣？

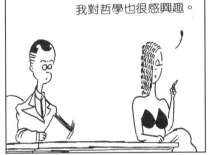

我對哲學也很感興趣。

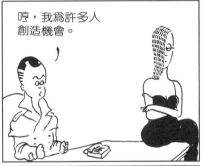

哼，我爲許多人創造機會。

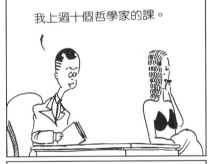

我上過十個哲學家的課。

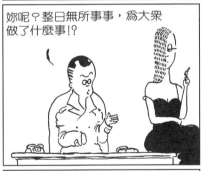

妳呢？整日無所事事，爲大衆做了什麼事!?

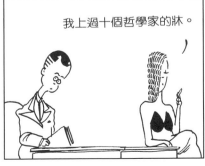

我上過十個哲學家的牀。

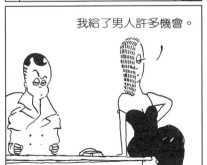

我給了男人許多機會。

澀女郎

我對所有的男人都感興趣，無論帥的，醜的，富的，窮的，老的，小的。

妳還有機會，她漏了一種男人。

那一種？

死的。

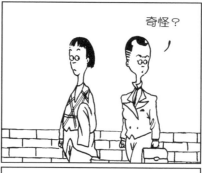

奇怪？

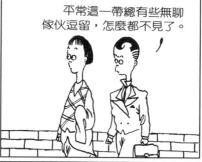

平常這一帶總有些無聊傢伙逗留，怎麼都不見了。

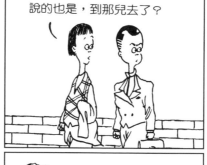

說的也是，到那兒去了？

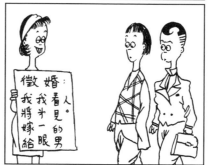

婚：看見我斗一眼的男人。我將嫁給徵

● 世界上永遠有新鮮的愛情，永遠沒有新鮮的婚姻。

● 單身的人比較勇敢？還是結婚的人比較勇敢？要看他們遇到的對象而定。

● 單身的女人美麗，已婚的女人溫柔，離婚的女人獨立。

澀女郎

所有的女人都會苦思該選擇單身還是該選擇結婚，所有的男人則只是苦思該選擇那個女人。

美麗的女人和富有的男人永遠是少數人口——所以他們必須服從另外的大多數：那些不富有的男人和不美麗的女人。

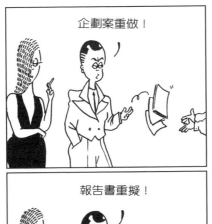

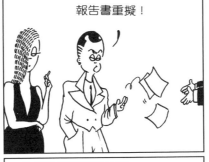

澀女郎

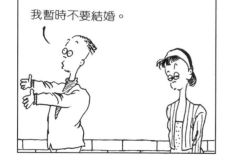

● 舊情人跟新情人的差別在於：舊情人知道你所說的話那句是真的，那句是假的。

● 一個忠實的情人，就是從來不把自己的情人想像成另一個情人。

● 癡情的女郎得到淚珠，薄情的女郎得到珍珠。

澀女郎

在現代城市裡，男人有男人的榮耀，女人有女人的需要。

愛情本來就是會死亡的——不管你是已婚、未婚，還是**離婚**。

人類的進化從單細胞開始，到結婚那一天結束。

喂！妳們到底好了沒有!?

我要趕著去參加一個畫展！

裡面也正在開畫展。

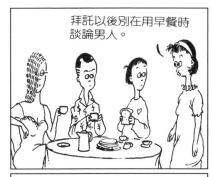

拜託以後別在用早餐時談論男人。

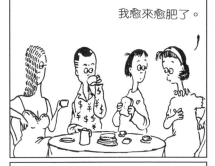

我愈來愈肥了。

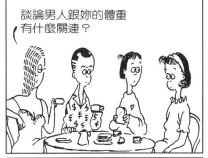

談論男人跟妳的體重有什麼關連？

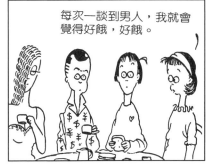

每次一談到男人，我就會覺得好餓，好餓。

澀女郎

我喜歡搜集代表自由的東西。

什麼，股市大跌，一瀉千里！

這是柏林圍牆的石頭。

快把我所有的股票拋掉！

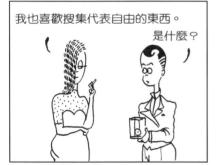

我也喜歡搜集代表自由的東西。
是什麼？

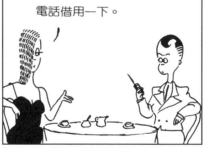

電話借用一下。

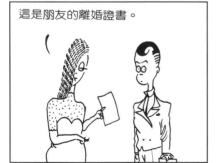

這是朋友的離婚證書。

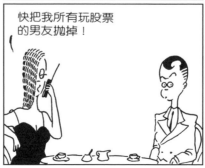

快把我所有玩股票的男友拋掉！

● 戀愛中的女人像草原上飛翔的蝴蝶，遇上婚姻以後，她蛻變為飛蛾。

● 不要期待完美的男人，不是因為妳期待不到，而是根本沒有完美的男人。

● 愛情是一種語言，只有戀愛中的人才聽得懂。

澀女郎

㉒

- 現代的單身女人愈來愈多，是因為現代要單身的男人也愈來愈多了。
- 女人做事以感覺為主導，男人則以女人的感覺為自己的感覺做主導。
- 情人沒有好壞之分，只有好看難看之別。

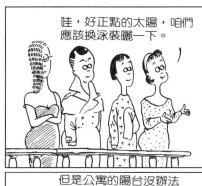

哇，好正點的太陽，咱們應該換泳裝曬一下。

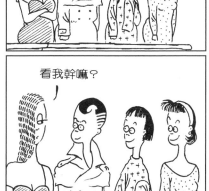

但是公寓的陽台沒辦法插遮陽傘呀？

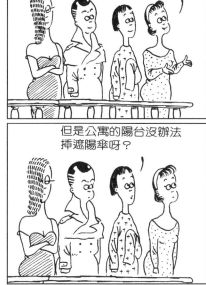

看我幹嘛？

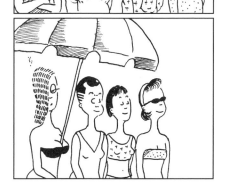

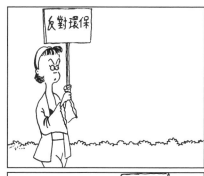

反對環保

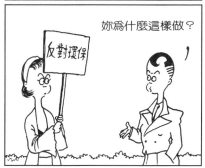

反對環保

反對環保

妳為什麼這樣做？

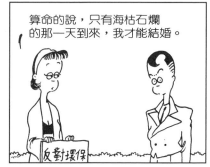

算命的說，只有海枯石爛的那一天到來，我才能結婚。

澀女郎

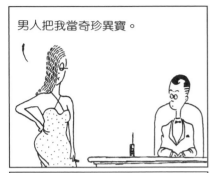

男人把我當奇珍異寶。

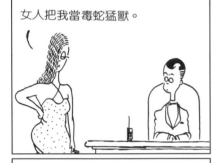

女人把我當毒蛇猛獸。

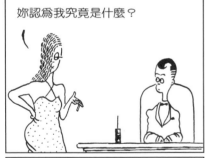

妳認為我究竟是什麼？

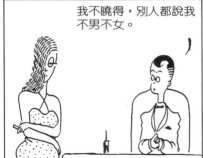

我不曉得，別人都說我不男不女。

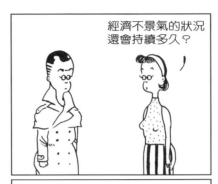

經濟不景氣的狀況還會持續多久？

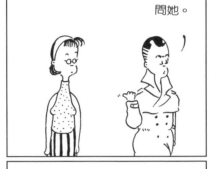

問她。

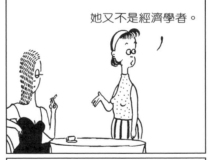

她又不是經濟學者。

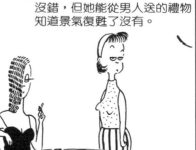

沒錯，但她能從男人送的禮物知道景氣復甦了沒有。

● 在現代城市裡，男人得裝裝樣子，才能得到像樣子的女人。

● 保守主義者，一生只愛一個人。前衛主義者，一生也只愛一個人，只要那個人不停的替換。

澀女郎

● 對單身的人來說，寂寞可能是最大的問題；
對已婚的人來說，重複才是最大的問題。

● 春天的陣雨最溫柔，弦月的微光最雅致；
玫瑰凋謝前的顏色最艷麗，婚姻還未來臨前的女郎
最令男人留戀。

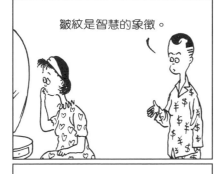

我好像又多了一條皺紋。

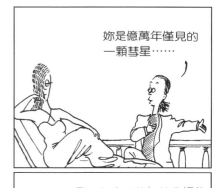

妳是億萬年僅見的
一顆彗星……

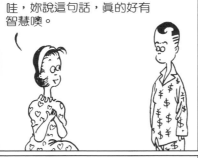

皺紋是智慧的象徵。

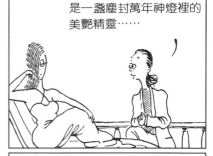

是一盞塵封萬年神燈裡的
美艷精靈……

哇，妳說這句話，真的好有
智慧噢。

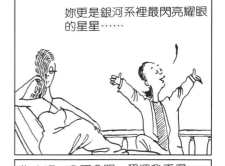

妳更是銀河系裡最閃亮耀眼
的星星……

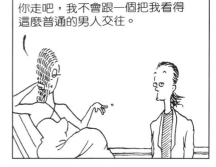

你走吧，我不會跟一個把我看得
這麼普通的男人交往。

澀女郎

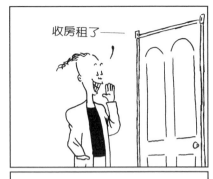

收房租了——

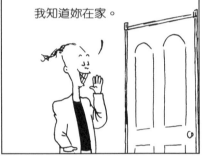

我知道妳在家。

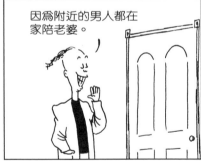

因為附近的男人都在家陪老婆。

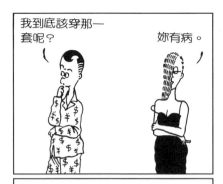

我到底該穿那一套呢？　　妳有病。

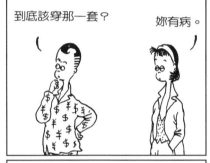

到底該穿那一套？　　妳有病。

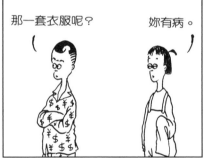

那一套衣服呢？　　妳有病。

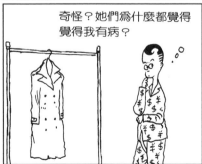

奇怪？她們為什麼都覺得覺得我有病？

●單身是糖，婚姻則是柴米油鹽醬醋茶。

●未婚的女人只想做百分之百的女孩，已婚的女人只想做百分之百的老婆。

●未婚女郎數學定律：一個百分之百的男人只適合和妳談戀愛，如果妳想結婚，請酌量降低百分比。

● 當百分之百的男人遇上百分之百的女人；就一定會發生百分之百的戀愛嗎？答案是：去問那些沒有達到百分之百的男人和女人吧。

● 單身女郎令人羨慕，也令人惋惜。

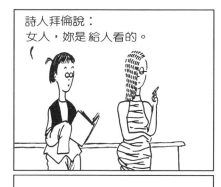

詩人拜倫說：
女人，妳是給人看的。

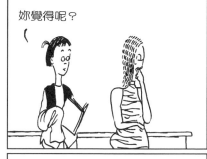

妳覺得呢？

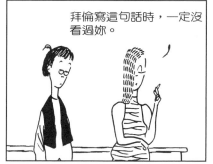

拜倫寫這句話時，一定沒看過妳。

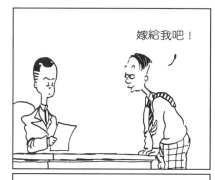

嫁給我吧！

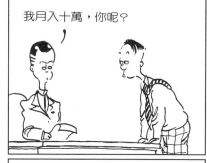

我月入十萬，你呢？

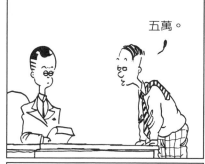

五萬。

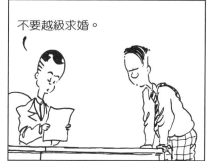

不要越級求婚。

澀女郎

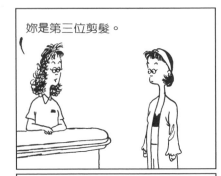
妳是第三位剪髮。

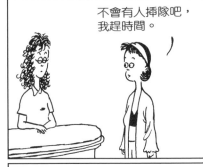
不會有人插隊吧，我趕時間。

如果你把我打昏，就要把我娶回去。

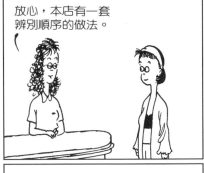
放心，本店有一套辨別順序的做法。

所謂玫瑰花定律就是：你跟情人之間維持愛情的時間長短，從玫瑰花開到玫瑰花謝。

當百分之百的男人遇上百分之百的女人，是不是會發生百分之百的婚姻呢？

答案是：沒有百分之百的婚姻，如果有，也已離婚。

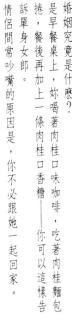

● 婚姻究竟是什麼？
是早餐桌上，妳喝著肉桂口味咖啡，吃著肉桂麵包捲，餐後再加上一條肉桂口香糖——你可以這樣告訴單身女郎。

● 情侶間常吵嘴的原因是，你不必跟她一起回家。

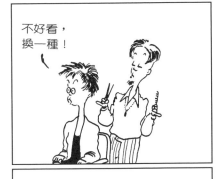

不好看，
換一種！

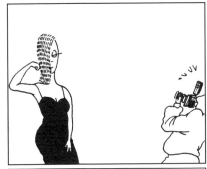

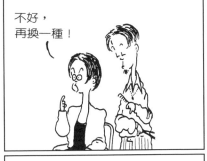

不好，
再換一種！

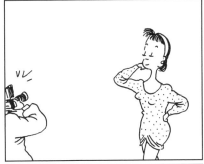

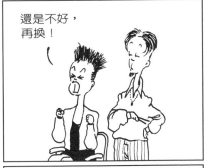

還是不好，
再換！

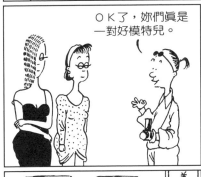

OK了，妳們真是
一對好模特兒。

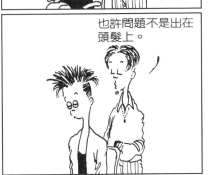

也許問題不是出在
頭髮上。

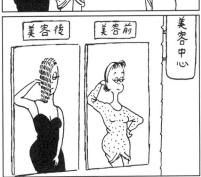

美容前　美容後　美容中心

澀女郎

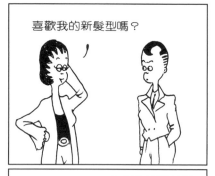

喜歡我的新髮型嗎？

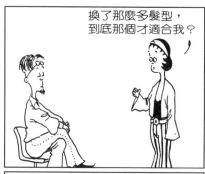

換了那麼多髮型，
到底那個才適合我？

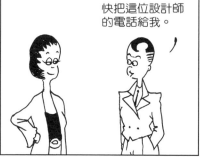

快把這位設計師
的電話給我。

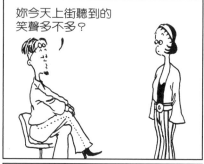

妳今天上街聽到的
笑聲多不多？

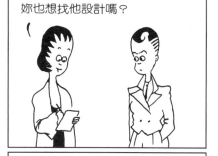

妳也想找他設計嗎？

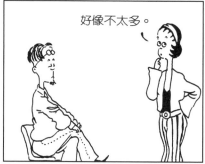

好像不太多。

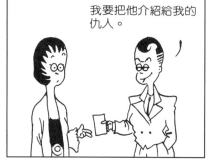

我要把他介紹給我的
仇人。

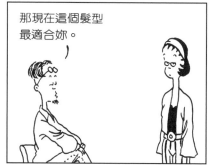

那現在這個髮型
最適合妳。

- 浪漫的音樂讓人想要單身，買唱片的鈔票卻讓人想到婚姻。
- 一個女人單不單身和美不美麗無關，和有沒有緣份也無關，只和能不能下決心有關。
- 女人注意流行，男人注意流行的女人。

澀女郎

30

● 婚姻像下雨天。你可以選擇不帶傘，但一定會淋濕；你如果永遠記得帶傘，就有可能看起來像個呆子。

● 愛情是穿著紅衣的小丑，婚姻則是一件條紋睡衣。

● 所有的情侶都不匹配，因為沒有優劣之分，就不可能產生愛情。

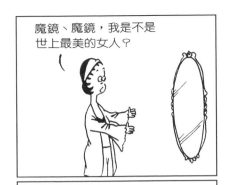

魔鏡、魔鏡，我是不是世上最美的女人？

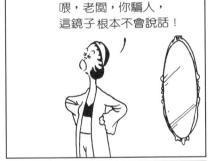

喂，老闆，你騙人，這鏡子根本不會說話！

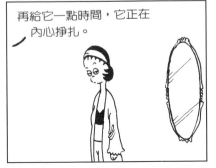

再給它一點時間，它正在內心掙扎。

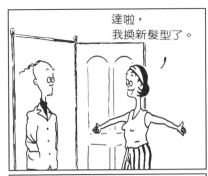

達啦，我換新髮型了。

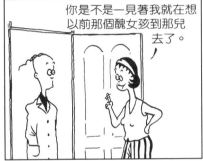

你是不是一見著我就在想以前那個醜女孩到那兒去了。

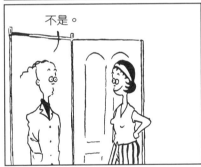

不是。

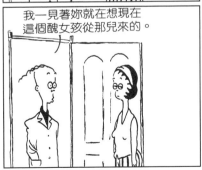

我一見著妳就在想現在這個醜女孩從那兒來的。

澀女郎

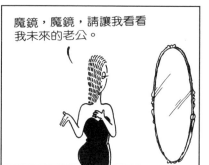

魔鏡，魔鏡，請讓我看看我未來的老公。

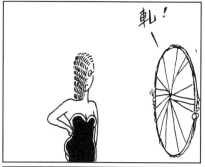

軋！

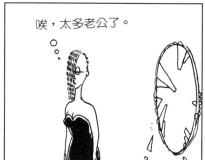

唉，太多老公了。

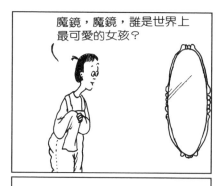

魔鏡，魔鏡，誰是世界上最可愛的女孩？

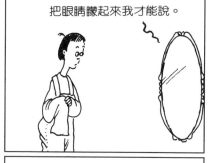

把眼睛矇起來我才能說。

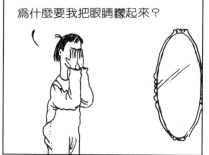

爲什麼要我把眼睛矇起來？

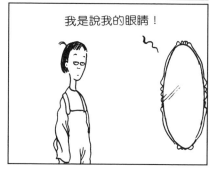

我是說我的眼睛！

- 所謂的夢中情人就是——當你得不到時，你拼命想得到；當你得到後，你寧願她還是只在夢中出現的人。

- 當一對情侶間產生問題時，男人會想辦法解決問題，女人則會想辦法解決男人。

涩女郎

情話所能發揮的功能並不在於真假，而在於對方是否真正喜歡你。

● 樂觀主義者就是，每天都在談戀愛。

● 悲觀主義者就是，每天都在擔心自己是否會變成樂觀主義者。

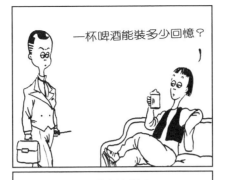

一杯啤酒能裝多少回憶？

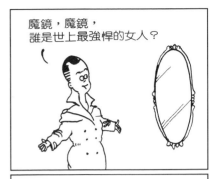

魔鏡，魔鏡，
誰是世上最強悍的女人？

一杯香檳能裝多少浪漫？

一杯咖啡能裝多少夢想？

可惡，竟敢不理我！

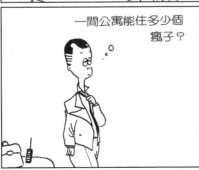

一間公寓能住多少個瘋子？

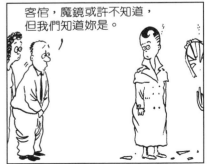

客倌，魔鏡或許不知道，
但我們知道妳是。

澀女郎

抱歉，我不搭這種便車。

對不起，這不是我要搭的便車。

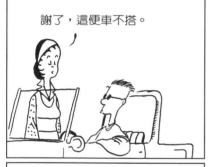

謝了，這便車不搭。

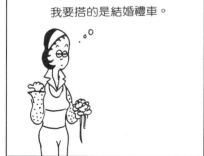

我要搭的是結婚禮車。

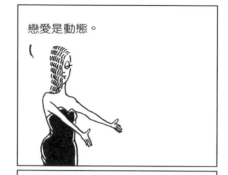

戀愛是動態。

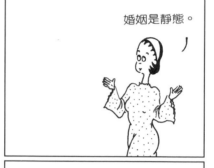

婚姻是靜態。

那外遇呢？

變態！

● 別擔心那些喜歡說「不」的女人，要提防那些會說「是」的女人。

● 花花公子的定義——手法高明但目標混亂。

● 你可曾留意過，走完一條街能發現多少跟你擦身而過令你心儀的女人？這就是人生。

● 當女人想把新衣服穿上身時，她必須花錢；當男人想把衣服從女人身上脫下來時，他必須結婚。

●● 男人對於不了解的女人，通常關係會維持得比較久。

●●● 所謂的單身女郎就是，世上沒有一棟房子大到能同時容下一個男人跟這一個女人。

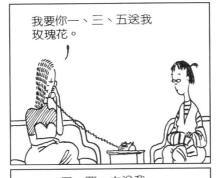

我要你一、三、五送我玫瑰花。

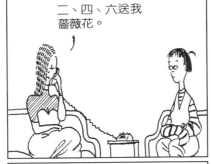

二、四、六送我薔薇花。

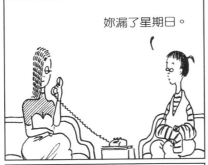

妳漏了星期日。

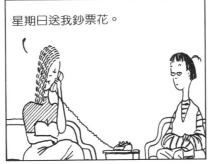

星期日送我鈔票花。

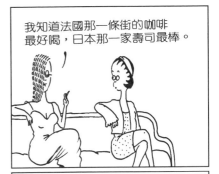

我知道法國那一條街的咖啡最好喝，日本那一家壽司最棒。

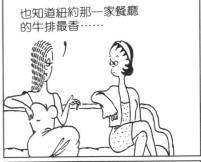

也知道紐約那一家餐廳的牛排最香……

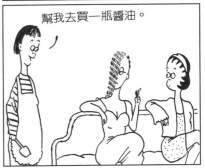

幫我去買一瓶醬油。

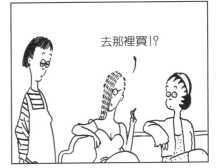

去那裡買!?

澀女郎

專家說女人心情好時，
就會把頭髮梳左邊。

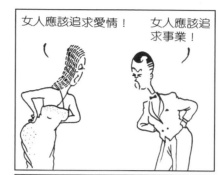

女人應該追求愛情！　女人應該追求事業！

心情不好時，就會梳右邊。

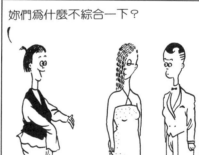

妳們為什麼不綜合一下？

她心情不好也不壞。

澀女郎

● 談戀愛如同預測氣象，有時風、有時雨、有時艷陽高照；

● 婚姻則如同身處暴風圈中，你所能做的，只是預測暴風的級數。

● 愛情能迷惑人，生活卻能讓你清醒。

- 單身男子的幻想是：擁有很多很多個女人。
- 單身女郎的幻想是：只擁有一個男人。
- 新潮女郎和保守女郎都會喜歡的一種服飾——白色婚紗。
- 當男女交換戒指後，男的就準備交出財產了。

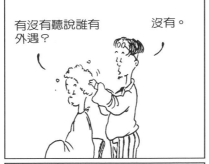

有沒有聽說誰有外遇？

沒有。

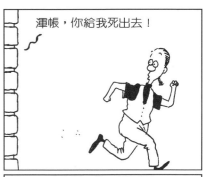

渾帳，你給我死出去！

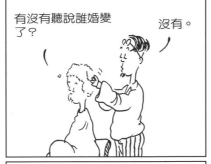

有沒有聽說誰婚變了？

沒有。

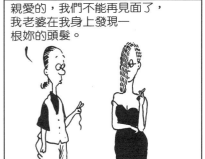

親愛的，我們不能再見面了，我老婆在我身上發現一根妳的頭髮。

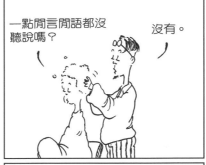

一點閒言閒語都沒聽說嗎？

沒有。

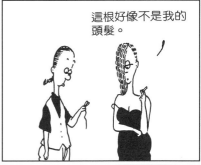

這根好像不是我的頭髮。

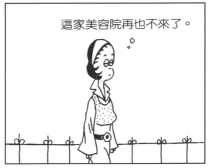

這家美容院再也不來了。

渾帳，你給我死出去！

澀女郎

拜拜，我去海邊。

奇怪，妳的皮膚爲什麼
總是曬不黑？

我也搞不懂，就是很
難曬黑。

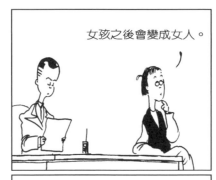

女孩之後會變成女人。

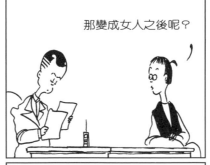

那變成女人之後呢？

變成男人的敵人。

- 美麗的女人常常選擇不結婚，因為這樣才能享有更多種類的愛情。
- 浪漫主義者單身，實際主義者結婚，虛無主義者則忙著勸人單身或結婚。
- 所有的單身都有一個好藉口。

澀女郎

● 人類是從有女人開始，才有了問題。女人的最大問題就是男人，因為其他問題女人都有辦法解決。
● 男人的最大問題，就是有問題也當做沒問題。
● 有野心的男人計畫事業，有野心的女人計畫每一個男人。

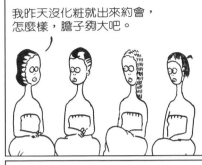

我昨天沒化粧就出來約會，怎麼樣，膽子夠大吧。

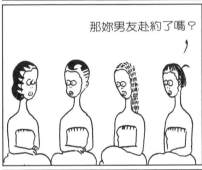

那妳男友赴約了嗎？

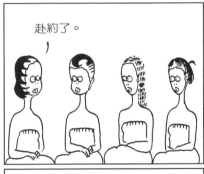

赴約了。

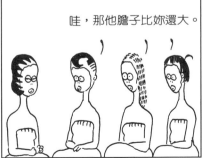

哇，那他膽子比妳還大。

寫真 II：

如果星星掉下來很慢很慢，

我會把它接住；

如果愛情走過來很晚很晚，

我會把它攔截。

如果美麗和哀愁永遠在一起，

我會兩種都要；

在一段段美麗的邂逅之後，

默默走完一步再一步的哀愁。

妳是世上最溫柔，最美麗的女人……

我今天講的題目：女人不同於男人，女人是不需要群眾的。

妳的光芒能溶化冰天雪地，妳的柔情能軟化金銀銅鐵…

會場打電話來說必須取消妳的演講。

噢，我願意嫁給你。

為什麼？

唉，這麼棒的台詞，也許我應該先試試她。

沒有人來。

- 單身女郎休閒定律：工作十娛樂＝人生。
 P.S. 娛樂╳男人。
- 單身男子心理學須知：任何一個女人一生的心理年齡都決不會超過四十歲；任何未婚女郎則必須減半。
- 所有的愛情都是騙局，所有的婚姻都是結局。

- 女人只要裝得傻傻的佇立一旁，就會不乏男人追求。

- 這可能是天下最乏味、最欠缺想像力的一個問題了。

- 「如果有來生，你還要不要和這個人結婚？」

- 務必選擇一個跟你個性完全不同的情人，否則你們會因無法吵架而必須廝守一生。

哇……

嗚……

啊——

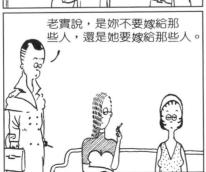

老實說，是妳不要嫁給那些人，還是她要嫁給那些人。

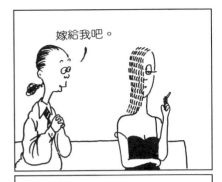

嫁給我吧。

我是一個很難養的女人。

沒關係。

難養的女人總比難纏的女人來的好。

43

澀女郎

我跟她，誰比較漂亮？

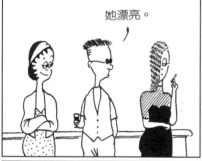

她漂亮。

唉，又再一次證明她比較漂亮。

沒關係，妳也再一次證明妳比較勇敢。

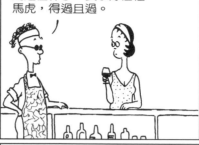

用這種杯子，表示妳個性馬虎，得過且過。

用這種杯子，表示妳心眼小，有仇必報。

用這種杯子，表示妳心機深，生性狡詐。

麻煩你給我一個既不馬虎，又不小心眼而且心地善良的杯子。

● 單身三角戀情進行式——兩個男人加一個女人。

● 已婚三角戀情進行式——一男一女加一枱電視。

男女交往第一個月是熱戀期，第二個月是熟悉期，第三個月是懷疑期，往後的十個月則是懷孕期，之後就是你的死期了。

最完美的老婆，就是一個不說話的女人。

最完美的情人，就是一個不需要見面的女人。

愛情對男人而言是點心，對女人而言則是正餐。

男人要的是花樣翻新，種類繁多。女人要的是營養夠，份量夠，而且來源穩定。

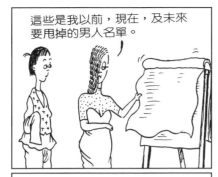

這些是我以前，現在，及未來要甩掉的男人名單。

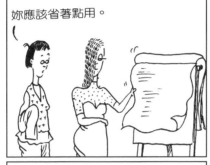

妳應該省著點用。

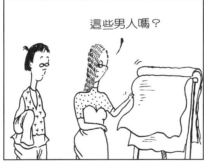

這些男人嗎？

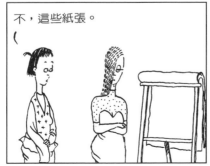

不，這些紙張。

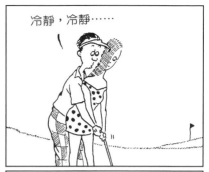

冷靜，冷靜……

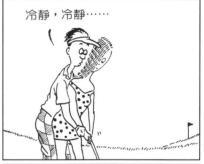

冷靜，冷靜……

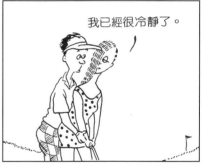

我已經很冷靜了。

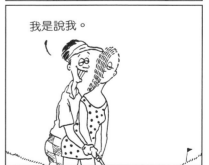

我是說我。

澀女郎

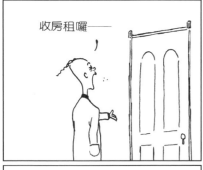

收房租囉——

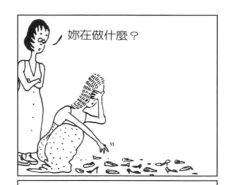

妳在做什麼？

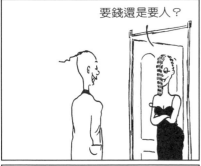

要錢還是要人？

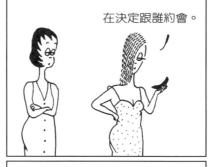

在決定跟誰約會。

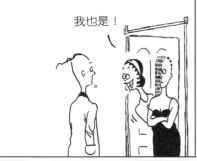

我也是！

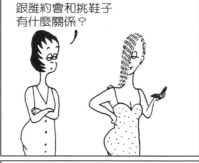

跟誰約會和挑鞋子
有什麼關係？

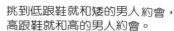

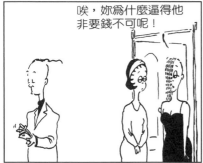

唉，妳為什麼逼得他
非要錢不可呢！

挑到低跟鞋就和矮的男人約會，
高跟鞋就和高的男人約會。

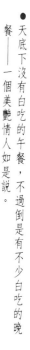

● 天底下沒有白吃的午餐，不過倒是有不少白吃的晚
餐——一個美艷情人如是說。

● 令人動心的女人出現，心跳會加速到一百以上。
令人痛心的女人出現，心跳會加速到一百二十以上。
令人傷心的女人出現，心跳會靜止不動。

澀女郎

戀愛若是借貸，熟悉就是利息，最後你會發覺戀愛的新鮮感愈來愈少，而熟悉的厭惡感愈來愈重。

單身男人樂趣多，單身女人麻煩多。

男人永遠弄不清楚女人到底要的是什麼，因為女人自己也搞不懂到底要什麼。

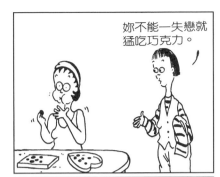

妳不能一失戀就猛吃巧克力。

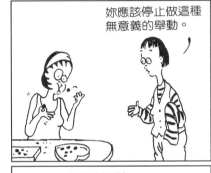

妳應該停止做這種無意義的舉動。

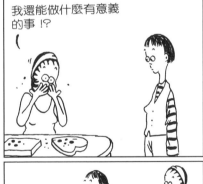

我還能做什麼有意義的事！？

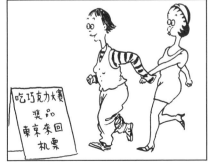

吃巧克力大賽
獎品
東京來回
机票

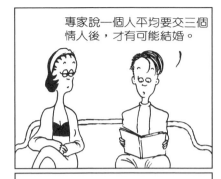

專家說一個人平均要交三個情人後，才有可能結婚。

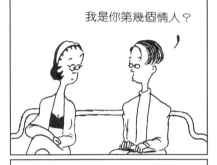

我是你第幾個情人？

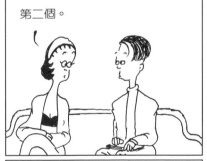

第二個。

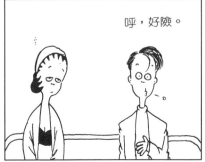

呼，好險。

澀女郎

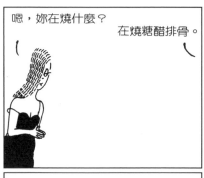

嗯，妳在燒什麼？

在燒糖醋排骨。

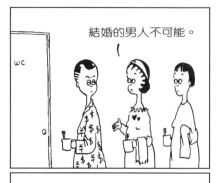

結婚的男人不可能。

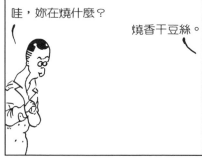

哇，妳在燒什麼？

燒香干豆絲。

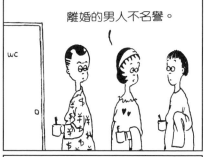

離婚的男人不名譽。

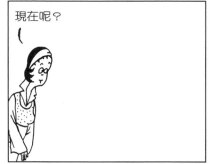

現在呢？

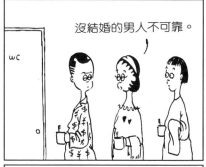

沒結婚的男人不可靠。

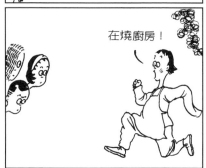

在燒廚房！

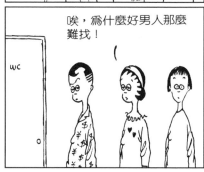

唉，為什麼好男人那麼難找！

● 美麗的女人總是和你擦身而過，因為如果你多看一眼，她就不那麼美麗了。

● 婚後不變的男人，十個人裡只有一個人；婚後不變的女人，十個人裡也只有一個人，但那一個女人會讓老公覺得自己沒有變。

涩女郎

48

● 男人求偶時就像一頭孔雀，把全身的羽毛都展示出來，女人則會一根一根的把它拔下。

● 見面次數愈少的女人，你跟她維持的愛情會比較長久。因為你已經不記得上回碰面時她長什麼模樣。

● 愛情首重新鮮，一旦不够新鮮，至少該防止發臭。

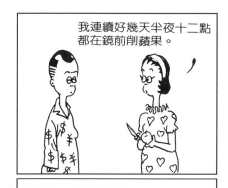

我連續好幾天半夜十二點都在鏡前削蘋果。

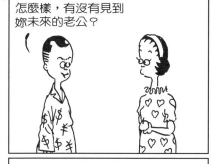

怎麼樣，有沒有見到妳未來的老公？

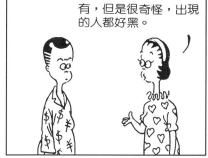

有，但是很奇怪，出現的人都好黑。

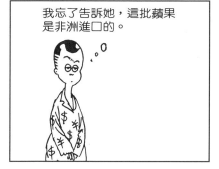

我忘了告訴她，這批蘋果是非洲進口的。

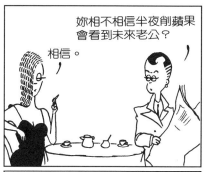

妳相不相信半夜削蘋果會看到未來老公？

相信。

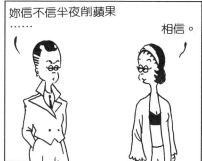

妳信不信半夜削蘋果……

相信。

相信。

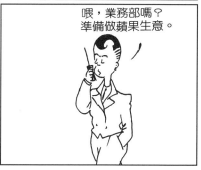

喂，業務部嗎？準備做蘋果生意。

澀女郎

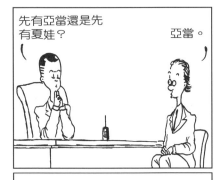

先有亞當還是先
有夏娃？

亞當。

兩位要點什麼？

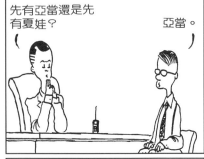

先有亞當還是先
有夏娃？

亞當。

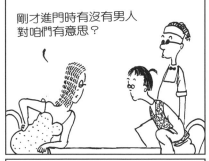

剛才進門時有沒有男人
對咱們有意思？

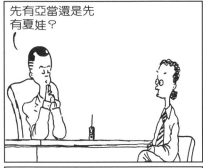

先有亞當還是先
有夏娃？

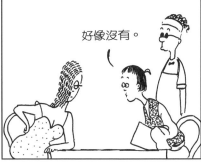

好像沒有。

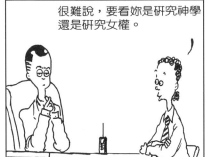

很難說，要看妳是研究神學
還是研究女權。

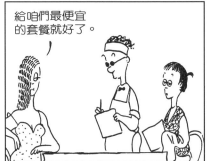

給咱們最便宜
的套餐就好了。

● 單身就是——共享浪漫，獨享孤單。
● 單身的人有時候快樂，有時候不快樂。
● 結了婚的人根本忘了人生還可以快樂。
● 晚婚的好處在於：當你開始對對方厭煩時，你已經
來不及重新開始了。

澀女郎

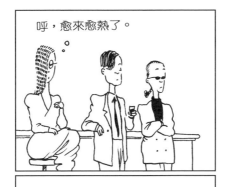

呼，愈來愈熱了。

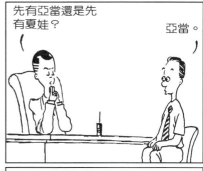

先有亞當還是先有夏娃？

亞當。

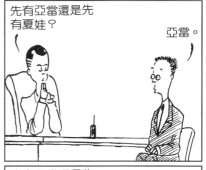

先有亞當還是先有夏娃？

亞當。

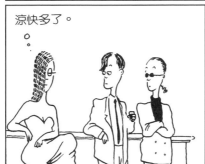

涼快多了。

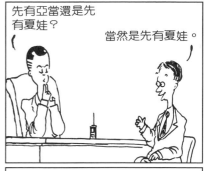

先有亞當還是先有夏娃？

當然是先有夏娃。

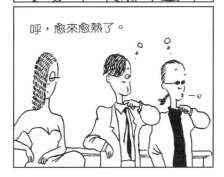

呼，愈來愈熱了。

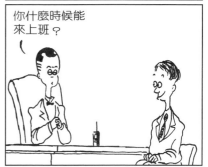

你什麼時候能來上班？

澀女郎

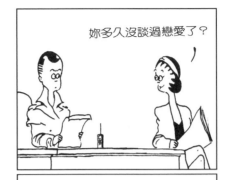
妳多久沒談過戀愛了？

哈！

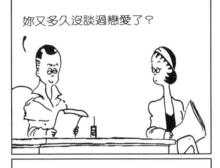
妳又多久沒談過戀愛了？

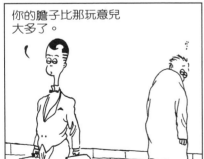
你的膽子比那玩意兒
大多了。

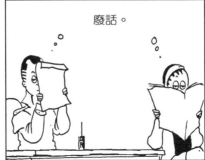
廢話。

- 如果把情人的標準訂低一些，就一定能交到比標準高的情人。
- 如果把情人的標準訂高的話，則你必須把消費額訂得更高。
- 只有身材彎曲的女人才能讓男人眼睛發直。

現代人平均半年換一次情人，每次換情人則平均花掉半年的積蓄。

瘋狂的情人能產生瘋狂的戀情，瘋狂的老婆則只能產生一個發瘋的老公。

每個女人都是一樣美，只是每個男人眼光不一樣。

現在流行回歸家庭。

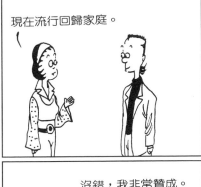

沒錯，我非常贊成。

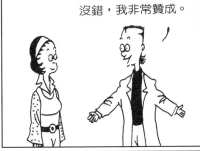

對不起，我忘了我已經回歸家庭了。

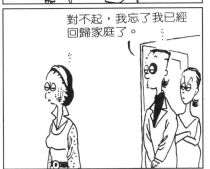

我明天要享受法國的浪漫，後天體會德國的嚴謹。

大後天經驗美國的活力，大大後天嘗試日本的拘束。

別開玩笑了，妳怎麼可能四天到四個國家！

四個國家不可能，四個男人就可能了。

澀女郎

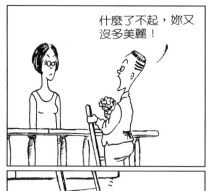

什麼了不起，妳又沒多美麗！

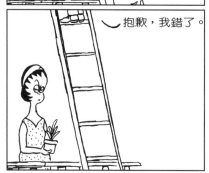

抱歉，我錯了。

世上第一個人叫什麼名字？　亞當。

第二個人呢？　夏娃。

第三個人呢？

叫外遇。

● 女人戀愛成功的第一步：把自己弄漂亮點。
女人戀愛成功的第二步：把自己弄得更漂亮點。
女人戀愛成功的第三步：把其他女人弄醜一點。

● 不管你相信一見鍾情也好，相信日久生情也好，最後你會變得什麼都不相信。

澀女郎

● 朋友和情人最大的差別在於，你不必整天和朋友攪和在一起。

● 如果你想和情人結婚，就拼命說情話；如果你想和情人分手，就拼命說實話。

● 愛情是什麼？愛情就是會逼你上禮堂的東西。

過路費。

過路費。

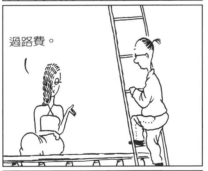

過路費。

上面住的是何方神聖，整天都有人去求婚!?

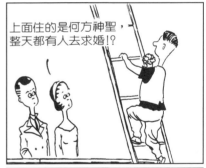

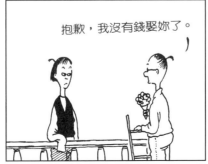

抱歉，我沒有錢娶妳了。

求婚訓練中心

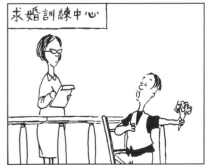

澀女郎

求婚訓練中心

求妳嫁給我吧。

求婚訓練中心

求妳嫁給我吧。

求婚訓練中心

求妳嫁給我吧。

求婚訓練中心

求妳叫那些人向我求婚吧。

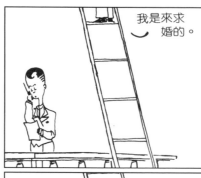

我是來求婚的。

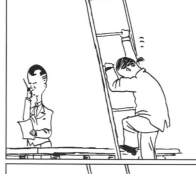

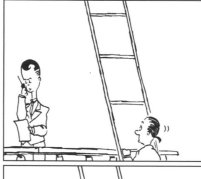

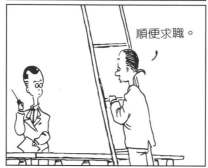

順便求職。

● 一個情人只是一個字母，兩個情人卻能組合成一連串的句子——而句子比字母容易騙人。

● 人的一生非常短暫，從談戀愛開始，到結婚後結束。

● 逃避現實的人去談戀愛，接受現實的人則去談別人的婚姻。

- 如果能預知婚後的生活，會有半數以上的人拒絕婚姻；如果能預測單身的日子，會有半數以上的人擁抱婚姻——這就是人生。

- 女人的美麗能讓自己賺錢，男人的風度卻會讓自己花錢。

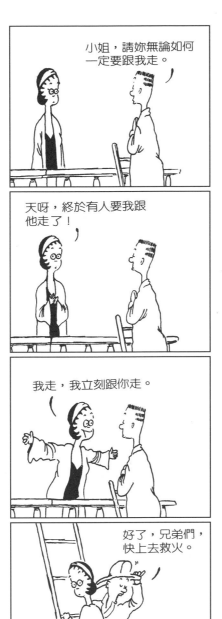

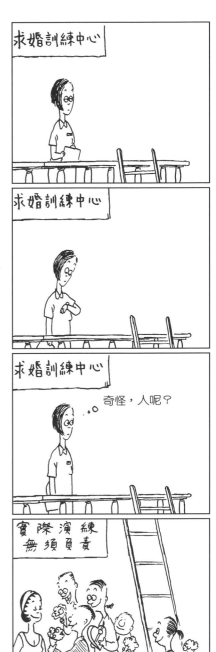

澀女郎

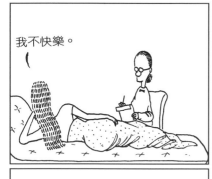

我不快樂。

嫁給我！

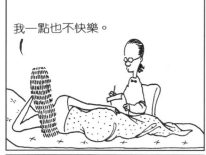

我一點也不快樂。

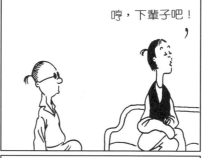

哼，下輩子吧！

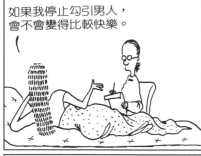

如果我停止勾引男人，會不會變得比較快樂。

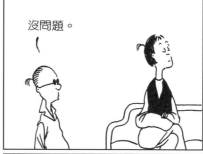

沒問題。

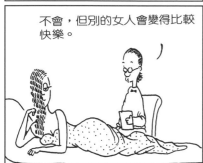

不會，但別的女人會變得比較快樂。

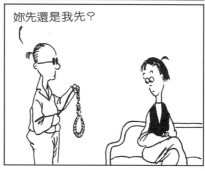

妳先還是我先？

● 在現代城市裡，「交換」取代了所有的「神話」。

● 每個女人都希望活得多采多姿，所以男人就得付出讓她能多采多姿的顏料費。

● 當一個女人無法讓生活過得多采多姿時，她就會想辦法讓自己的臉蛋多采多姿。

● 野性呼喚的代價，就是人性的監禁。

● 女人在你面前連續說一小時話，表示她喜歡你。

女人在你面前連續說兩小時話，表示她愛慕你。

女人在你面前連續說兩小時以上的話，只表示她是你老婆。

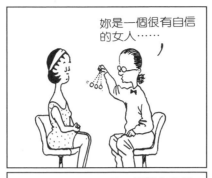

妳是一個很有自信的女人……

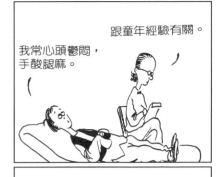

跟童年經驗有關。

我常心頭鬱悶，手酸腿麻。

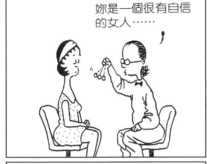

妳是一個很有自信的女人……

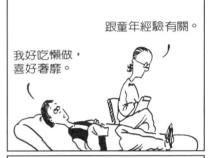

跟童年經驗有關。

我好吃懶做，喜好奢靡。

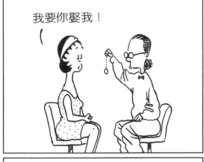

我要你娶我！

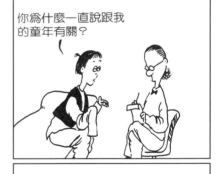

你為什麼一直說跟我的童年有關？

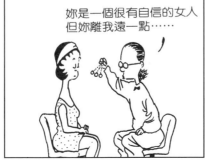

妳是一個很有自信的女人但妳離我遠一點……

我不曉得，但至少跟我無關。

澀女郎

哇，我被甩了。

醫師怎麼說？

我們都有被男人甩掉的經驗。

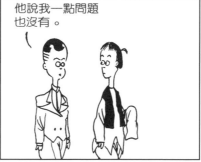

他說我一點問題也沒有。

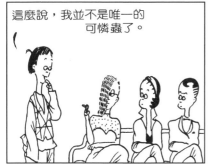

這麼說，我並不是唯一的可憐蟲了。

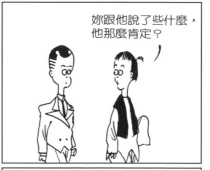

妳跟他說了些什麼，他那麼肯定？

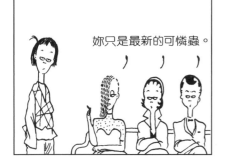

妳只是最新的可憐蟲。

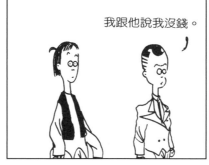

我跟他說我沒錢。

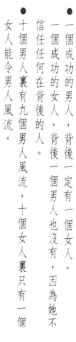

- 一個成功的男人，背後一定有一個女人。
- 一個成功的女人，背後一個男人也沒有，因為她不信任任何在背後的人。
- 十個男人裏有九個男人風流，十個女人裏只有一個女人能令男人風流。

澀女郎

我才不需要婚姻這玩意！

女人根本就不需要婚姻……

單身樂無窮

我才不打算結婚……

奇怪？旣然那麼多女人都不結婚，爲何我還是沒什麼機會？

妳覺得五根手指頭，那一根最重要？

食指。

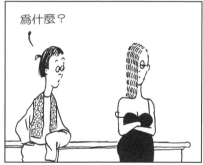

爲什麼？

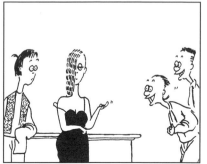

澀女郎

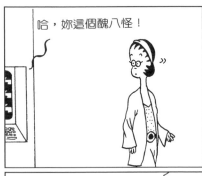

哈，妳這個醜八怪！

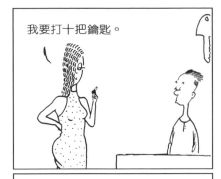

我要打十把鑰匙。

嘿，想結婚，下輩子吧！

沒問題。

乖乖，差點沒把我的線路嚇斷。

妳有那麼多道門嗎？

天呀，我以後再也不敢進這棟智慧型大樓找妳了。

我有那麼多男朋友。

- 單身女郎就是：不知道自己到底要什麼，只知道自己不要男人。
- 一個不會令女人哭泣的男人，就是一個跟妳毫無關係的男人。
- 未婚生子對女人來說不是勇氣，而是出氣。

澀女郎

世上最早的賭博行為出現於亞當和夏娃——他們吃下蘋果後，就開始打賭誰會先欺騙誰的感情。

我借用哲學家的思想，盜取詩人的情話，剽竊文學家的言語，然後說給我情人聽，結果她成為我終身的枷鎖——一個已婚男人如是說。

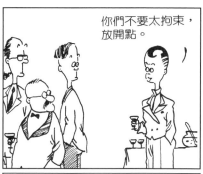
你們不要太拘束，放開點。

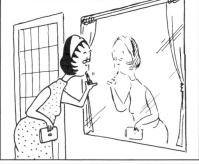

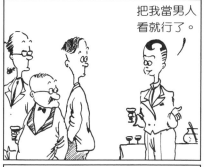
把我當男人看就行了。

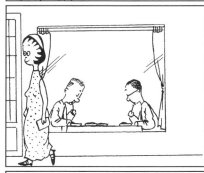

好呀。

噁

嗯

這妞的身材好不好？

那家酒廊有粉味？

澀女郎

耳環是我第一任男友送的，
戒指是第二任送的。

付妳五千元看看我的未來。

手鍊是第三任送的……

抱歉，
我不能算妳的未來。

抱歉，
我送不起首飾。

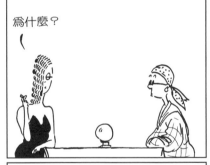

為什麼？

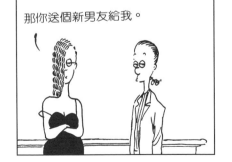

那你送個新男友給我。

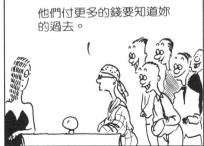

他們付更多的錢要知道妳
的過去。

- 女人約會只會想到結婚。
- 男人會想到任何事情，除了結婚。
- 望望別人的情人，看看自己的情人。這就是這麼一個不公平的人生。
- 單身的好處就是，你無須擔心說夢話時會有後遺症。

澀女郎

● 上天犯的第一個錯誤是創造了男人，第二個錯誤是創造了女人。之後所有的錯誤都是男人和女人所犯的，跟上天毫無關係。

● 男人照顧女人，女人照顧開服飾店的人。

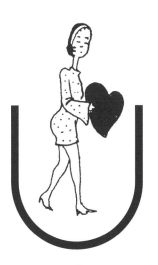

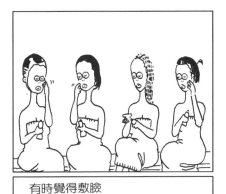

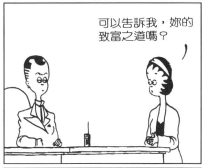
可以告訴我，妳的致富之道嗎？

有時覺得敷臉真是無聊的舉動。

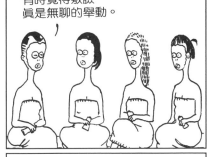

先把燈關掉，說話其實不需要開燈。

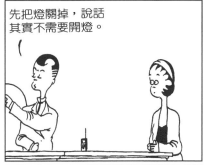

妳懂什麼。

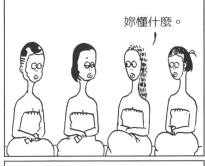

哦，我懂了。

這樣男人才會對咱們有無聊的舉動。

妳的致富之道跟我的求婚之道一樣嘛。

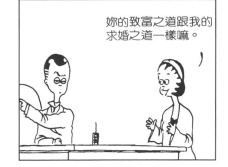

澀女郎

愛情不等於，
一百朵粉紅薔薇；
愛情不等於，
一千種透明夢想。
昨天的承諾已經在風中冷卻，
明天的回憶會不會你也忘記？
我想在黑暗的城市上空飛行，
看看燈火裏別人的故事是否也這樣徬徨。

寫真III：

溺女郎

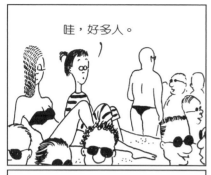

哇，好多人。

專家統計，今年全國女性平均比去年多交一個男朋友。

唉，這麼多人真沒意思，我要走了。

亂講，我今年根本沒比去年多交一個男朋友。

我也是，這統計有問題。

沒有問題，專家把我的也統計進去了，所以平均每人多了一個男朋友。

● 樂觀的愛情論者，就是時時刻刻認為別人會成為自己的情人。

● 悲觀的愛情論者，就是時時刻刻認為自己會變成別人的情人。

● 女人的魅力來自香水，男人的膽子來自酒精。

澀女郎

如果世界上每一個女人都是美女，那所有的男人都會以擁有一個醜女而自豪。

愛情就像一頭張牙舞爪的怪獸吞噬著女人，當男人戰勝那頭怪獸後，女人就會張牙舞爪的吞噬男人。

錢是男人的膽，女人則是破膽高手。

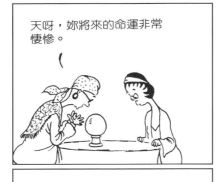

天呀，妳將來的命運非常悽慘。

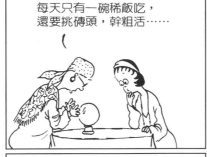

每天只有一碗稀飯吃，還要挑磚頭，幹粗活……

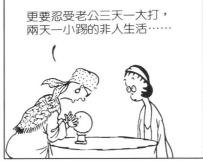

更要忍受老公三天一大打，兩天一小踢的非人生活……

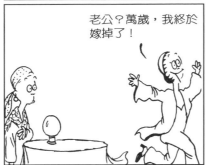

老公？萬歲，我終於嫁掉了！

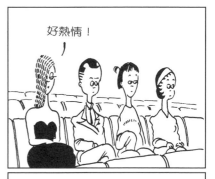

好熱情！

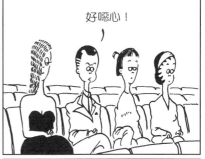

好噁心！

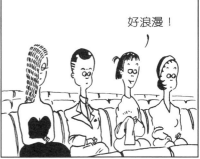

好浪漫！

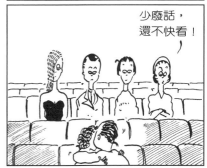

少廢話，還不快看！

澀女郎

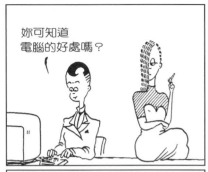

妳可知道
電腦的好處嗎？

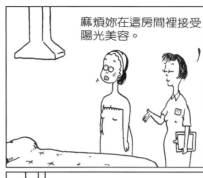

麻煩妳在這房間裡接受
陽光美容。

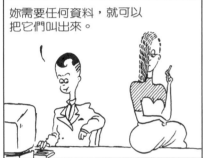

妳需要任何資料，就可以
把它們叫出來。

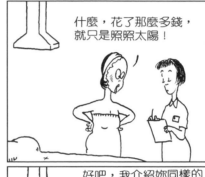

什麼，花了那麼多錢，
就只是照照太陽！

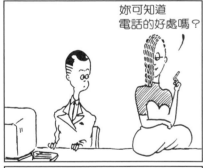

妳可知道
電話的好處嗎？

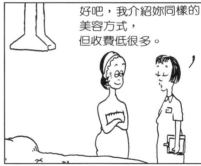

好吧，我介紹妳同樣的
美容方式，
但收費低很多。

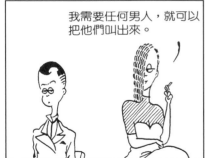

我需要任何男人，就可以
把他們叫出來。

- 花花公子有時就像棒球隊教練，除了知道何時該讓誰上場，也必須知道何時該讓誰坐冷板凳。
- 美麗的女人赴你的約會，讓你臉上有面子；難看的女人赴你的約會，讓你心裡有底子。
- 男人不忠於女人，女人不忠於自己。

澀女郎

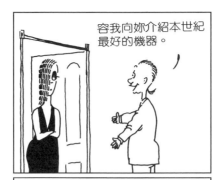

容我向妳介紹本世紀最好的機器。

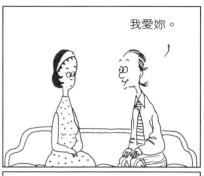

我愛妳。

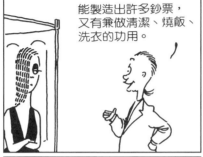

能製造出許多鈔票，又有兼做清潔、燒飯、洗衣的功用。

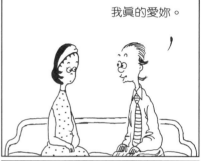

我真的愛妳。

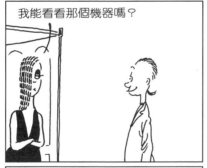

我能看看那個機器嗎？

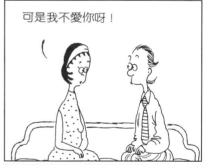

可是我不愛你呀！

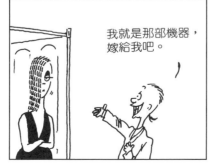

我就是那部機器，嫁給我吧。

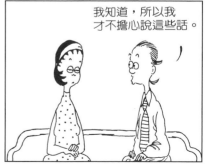

我知道，所以我才不擔心說這些話。

澀女郎

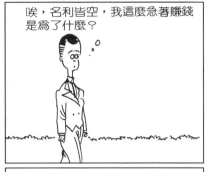

唉，名利皆空，我這麼急著賺錢是爲了什麼？

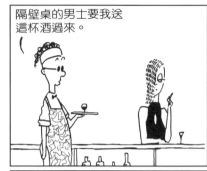

隔壁桌的男士要我送這杯酒過來。

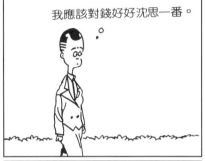

我應該對錢好好沈思一番。

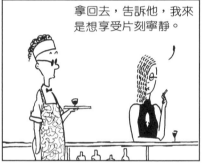

拿回去，告訴他，我來是想享受片刻寧靜。

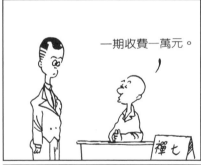

一期收費一萬元。

禪七

我還是好好先賺點錢吧。

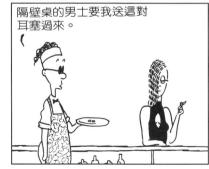

隔壁桌的男士要我送這對耳塞過來。

- 男人送只有一兩天壽命的玫瑰花給女人，為的就是證明他願意為不長久的東西付出代價。
- 愛情的詭異在於，每個人都會編織無數個來說服自己身在愛情中的神話。
- 神話不終於歷史學者的書面報告，終於婚禮上的證書。

澀女郎

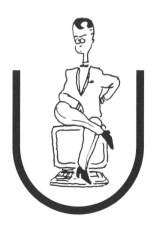

- 男人不讓女人喝酒，是因為女人一喝酒，腦海中就會浮現華而不實的愛情。

- 女人不讓男人喝酒，是因為男人一喝酒，腦袋裡只會出現「性」。

- 外在美靠戀愛，內在美靠婚姻。

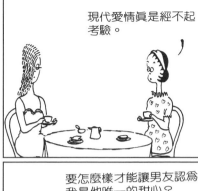
現代愛情眞是經不起考驗。

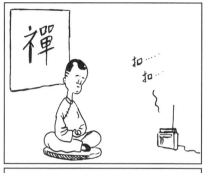

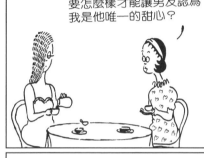
要怎麼樣才能讓男友認爲我是他唯一的甜心？

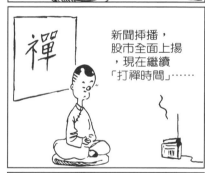
新聞插播，股市全面上揚，現在繼續「打禪時間」……

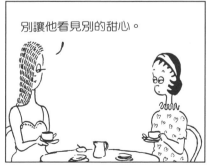
別讓他看見別的甜心。

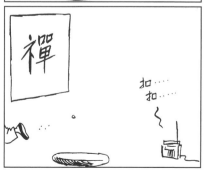

澀女郎

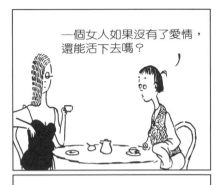

一個女人如果沒有了愛情，還能活下去嗎？

當然能，而且活很久。

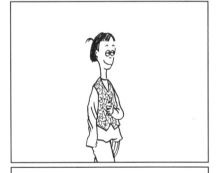

不過沒有人在乎妳還活著。

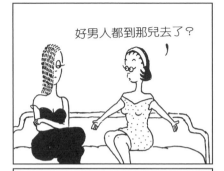

好男人都到那兒去了？

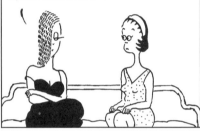

好男人都被壞女人擄走了。

那麼壞男人又到那兒去了？

壞男人忙著擄好女人。

- 情人間共通的語言，是一種真實的謊言。
- 浪漫總是隨著愛情消失而消逝，責任總是隨著婚姻產生而滋生。
- 愛情重要還是友情重要？當然是友情重要──如果得不到愛情的話。

澀女郎

● 戀愛的最終目的是結婚，結婚的最後結果是爭吵。

● 很多男人藉著酒精向女人求婚，很多女人也因為男人身上的酒精而提出離婚。

● 化妝品就像鴉片，一旦沾染上就難以甩掉，如果決心戒除，妳將跟初次戒毒者一樣——臉會非常難看。

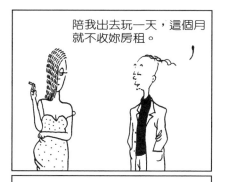

陪我出去玩一天，這個月就不收妳房租。

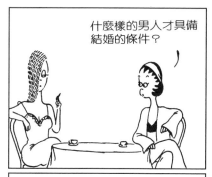

什麼樣的男人才具備結婚的條件？

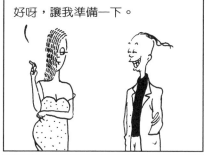

好呀，讓我準備一下。

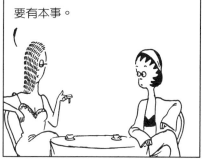

要有本事。

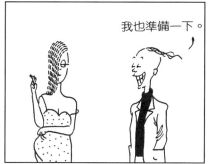

我也準備一下。

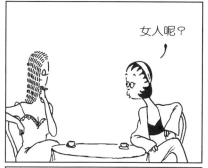

女人呢？

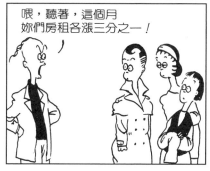

喂，聽著，這個月妳們房租各漲三分之一！

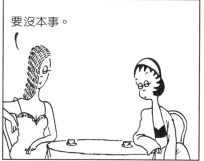

要沒本事。

澀女郎

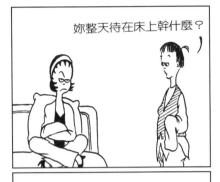

妳整天待在床上幹什麼？

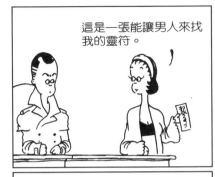

這是一張能讓男人來找我的靈符。

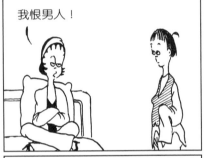

我恨男人！

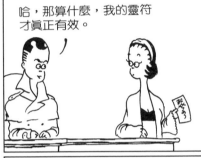

哈，那算什麼，我的靈符才真正有效。

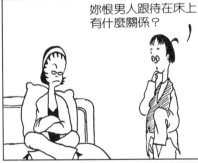

妳恨男人跟待在床上有什麼關係？

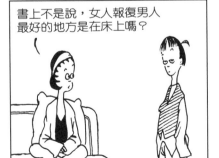

書上不是說，女人報復男人最好的地方是在床上嗎？

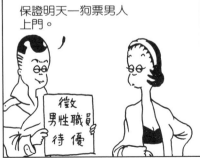

保證明天一狗票男人上門。

徵
男性職員
待優

澀女郎

● 所謂藝術，在女人觀念裏可能是雕刻、油畫、陶藝等任何一種表現形態。

● 男人想到的只是脫個精光的女人。

● 男人的嘴巴，除了跟女人接吻外，是用來告訴女人藉口的。

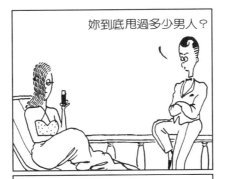

妳到底甩過多少男人？

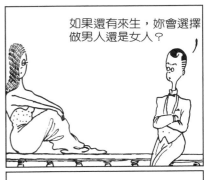

如果還有來生，妳會選擇做男人還是女人？

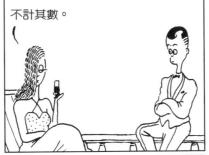

不計其數。

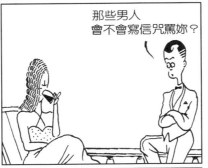

那些男人會不會寫信咒罵妳？

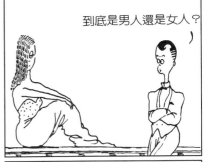

到底是男人還是女人？

會，但他們老婆的感謝函能平衡我。

我要做情人。

澀女郎

我才不要結婚，婚姻只會讓我一個月拿三萬元家用。

所以我決定選擇事業。

情形如何？

唉，我的事業一個月也只給了我三萬元。

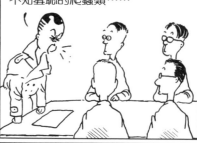

你們這羣渾蛋加狗屎蛋，不知羞恥的爬蟲類……

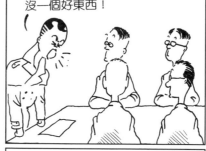

人渣，渾帳，畜生，沒一個好東西！

妳就算是咱們的上司，也沒有權利這樣侮辱下屬！

我是以一個女人的身份侮辱你們。

- 當女人聽到「徹夜不歸」這句話時，想到的是豪華的晚餐，夜總會的彩光，以及一長串的情話。男人想到的只是一張很有彈性的床。
- 女人花一半的時間討論男人，剩下的一半時間咒罵別的女人。

澀女郎

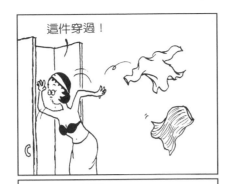

這件穿過！

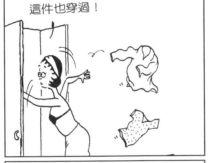

這件也穿過！

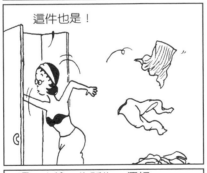

這件也是！

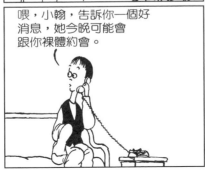

喂，小翰，告訴你一個好消息，她今晚可能會跟你裸體約會。

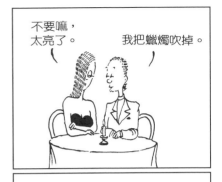

不要嘛，太亮了。　我把蠟燭吹掉。

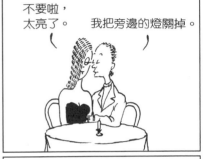

不要啦，太亮了。　我把旁邊的燈關掉。

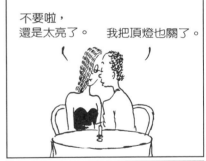

不要啦，還是太亮了。　我把頂燈也關了。

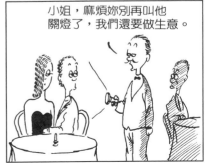

小姐，麻煩妳別再叫他關燈了，我們還要做生意。

澀女郎

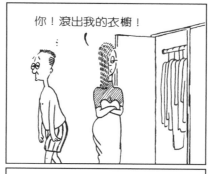
你！滾出我的衣櫥！

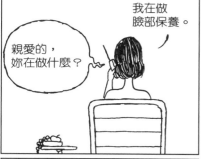
親愛的，妳在做什麼？

我在做臉部保養。

你！也滾出我的衣櫥！

你也一樣！

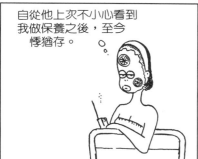
自從他上次不小心看到我做保養之後，至今悸猶存。

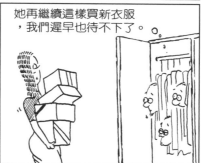
她再繼續這樣買新衣服，我們遲早也待不下了。

- 單身的好處就是你能自由自在的，結婚的好處就是
- 你能知道自由自在的可貴。
- 男人跟女人對於愛情的定義不同，假如一樣的話，世上就沒有婚姻了。
- 情人間談哲理，夫妻間講道理。

澀女郎

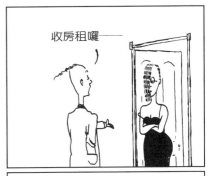

收房租囉——

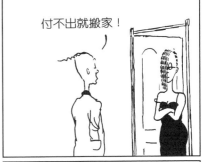

付不出就搬家！

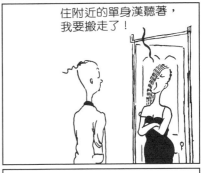

住附近的單身漢聽著，我要搬走了！

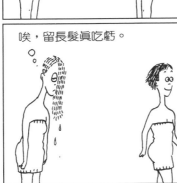

唉，留長髮真吃虧。

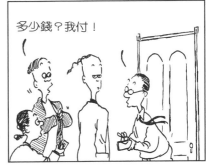

多少錢？我付！

澀女郎

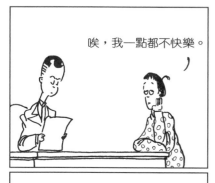

唉，我一點都不快樂。

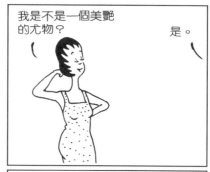

我是不是一個美艷的尤物？

是。

- 情人分兩種——一種是自己手上已經擁有的，另一種則是心裡想要擁有的。
- 百分之五十的女人，會對英俊的男人動心；
- 百分之百的男人，只要是女人都會動心。
- 女人的臉，是男人精神的來源，是商人金錢的來源。

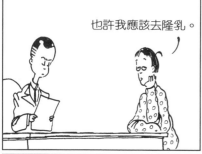

也許我應該去隆乳。

我是不是一個高貴的女人？

是。

妳覺得呢？

我是不是一個有風度的淑女？

與其把胸部弄大，還不如把腦部變小。

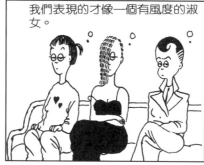

我們表現的才像一個有風度的淑女。

澀女郎

女人經常質疑著自己的臉，其實男人也經常質疑著女人的臉。

凡事不要只看一面，尤其是女人已經化好粧的那一面。

當上帝創造亞當後，亞當每天都在想著婚姻；

當上帝創造夏娃後，亞當整天想的是單身。

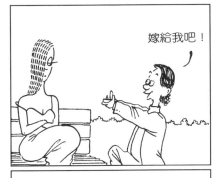

嫁給我吧！

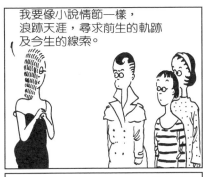

我要像小說情節一樣，浪跡天涯，尋求前生的軌跡及今生的線索。

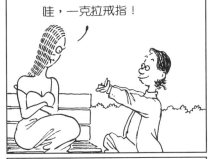

哇，一克拉戒指！

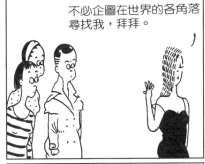

不必企圖在世界的各角落尋找我，拜拜。

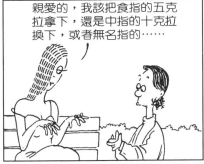

親愛的，我該把食指的五克拉拿下，還是中指的十克拉換下，或者無名指的……

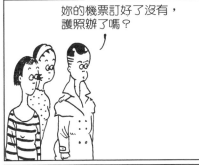

妳的機票訂好了沒有，護照辦了嗎？

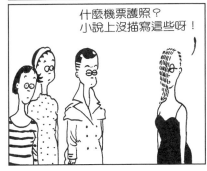

什麼機票護照？小說上沒描寫這些呀！

澀女郎

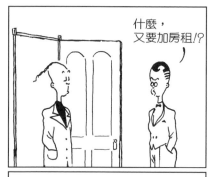

什麼，
又要加房租!?

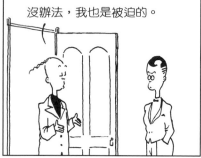

沒辦法，我也是被迫的。

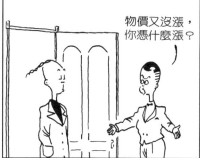

物價又沒漲，
你憑什麼漲？

我女朋友的數量漲了。

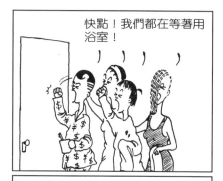

快點！我們都在等著用
浴室！

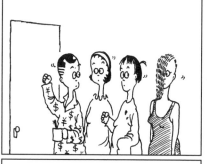

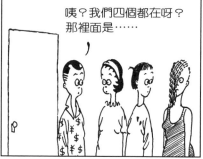

咦？我們四個都在呀？
那裡面是……

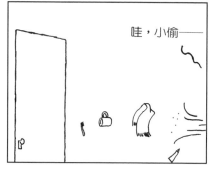

哇，小偷——

● 電視是挽救現代婚姻最重要的利器，因為它把夫妻吵嘴的時間用掉了。

● 男人碰在一起就會談論別人的女人，女人聚在一起就會談論自己的男人。

● 綁走男人用粗麻繩子，綁走女人用珍珠項鍊。

澀女郎

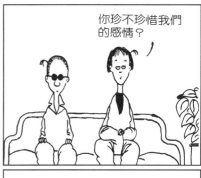

我恨結婚！

我恨結婚！

我還以為妳喜歡結婚。

我喜歡自己結婚，可不喜歡別人結婚！

你珍不珍惜我們的感情？

我說過我很珍惜我們的感情。

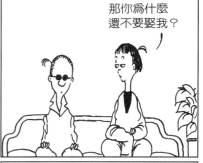

那你為什麼還不要娶我？

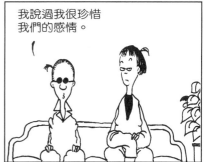

我說過我很珍惜我們的感情。

澀女郎

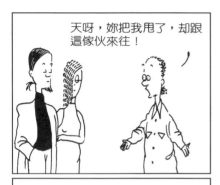

天呀，妳把我甩了，却跟這家伙來往！

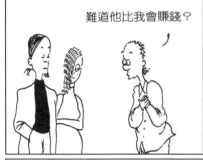

難道他比我會賺錢？

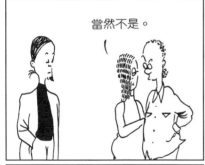

當然不是。

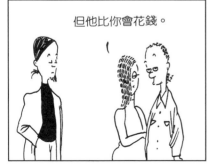

但他比你會花錢。

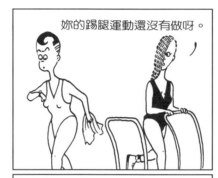

妳的踢腿運動還沒有做呀。

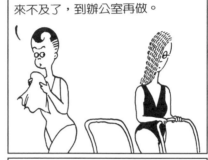

來不及了，到辦公室再做。

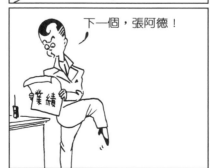

下一個，張阿德！

業績

- 女人對愛情有幻想，對婚姻有企圖。
- 樂觀主義者就是，認為自己的情人一定會成為自己的老婆。悲觀主義者也是一樣。
- 婚姻或多或少總有些強迫的成份，不是當事人被迫失去自由，就是觀禮者被迫失去禮金。

涩女郎

結婚照其實只是一種昂貴的婚姻備忘錄——在往後的卅年中不斷提醒你：真的有這麼回事。

在新女性的天平上，男人的份量越來越輕，工作的份量越來越重，自我則和以前一樣，仍然只是附加砝碼。

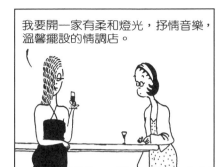

我要開一家有柔和燈光，抒情音樂，溫馨擺設的情調店。

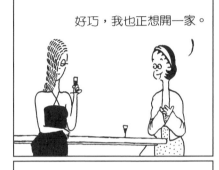

好巧，我也正想開一家。

哦，那妳打算怎麼營造氣氛？

還不簡單，我只要不露臉就行了。

親愛的，現在在下雨，能不能改天約會？

唉，好吧。

澀女郎

我再也不敢忘記帶鑰匙了!

佔用浴室這麼久!

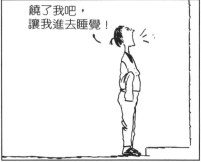

饒了我吧,讓我進去睡覺!

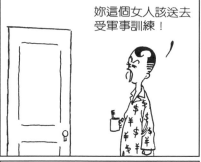

妳這個女人該送去受軍事訓練!

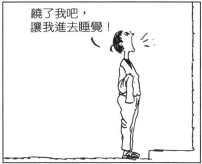

饒了我吧,讓我進去睡覺!

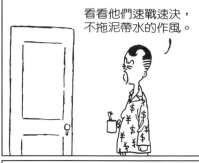

看看他們速戰速決,不拖泥帶水的作風。

饒了她吧,讓我們睡覺!

他們這種作風包不包括結婚?

- 女人並不是什麼都了解,她們只是擅於用自己所知道的事去評斷所不知道的事。

- 男人跟女人其實是兩種截然不同的動物,為了讓他們和諧相處,就得把他們關在同一個鐵籠裡,讓他們命運與共,這個鐵籠就是婚姻。

● 化粧品能維持女人的青春，所以女人把大部份維持青春的時間花在維持化粧品的新鮮。

● 如果妳長得不够美，別的女人就是妳的敵人。如果妳長得够美，妳就是別的女人的敵人。

● 別擔心太放縱自己，因為放縱的後果會讓妳知道收歛。

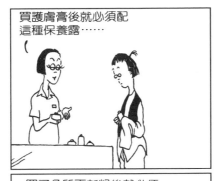

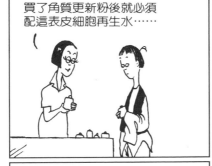

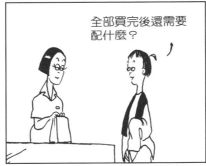

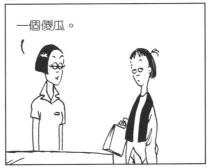

澀女郎

我要結婚！

我想貸款。

我要結婚！

請等一下，我必須查一下您的信用程度。

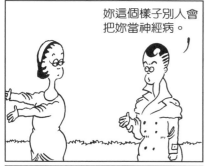

妳這個樣子別人會把妳當神經病。

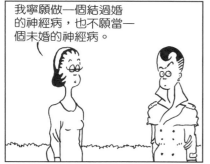

我寧願做一個結過婚的神經病，也不願當一個未婚的神經病。

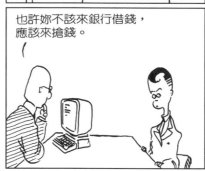

也許妳不該來銀行借錢，應該來搶錢。

● 不要對情人說謊，但可以不說實話。

● 老情人跟老電影一樣，你能擁有的是回憶，但卻缺乏新鮮的感覺。

● 今天的敵人，可能會成為明天的朋友；今天別人的情人，明天可能會變成自己的情人。

澀女郎

● 男人藉酒假裝瘋掉，女人藉酒把自己嫁掉。

● 女人不甘心於老公只擁有一份薪水。

● 男人不甘心於只擁有一個老婆。

● 情人自殺不外乎兩種原因：一是別人不希望她成為自己的老婆，另一則是自己不希望成為別人的老婆。

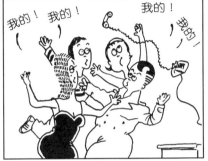

我的！我的！ 我的！我的！

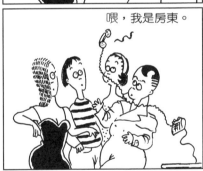

我的！我的！ 我的！ 我的！

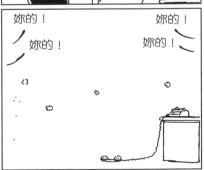

喂，我是房東。

妳的！ 妳的！
妳的！ 妳的！

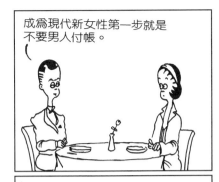

成為現代新女性第一步就是不要男人付帳。

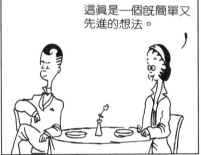

這真是一個既簡單又先進的想法。

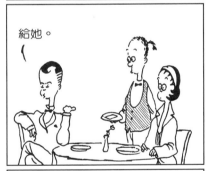

給她。

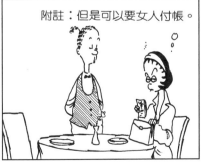

附註：但是可以要女人付帳。

涩女郎

寫真Ⅳ：

他們説：
這個城市的愛情又急又短；

他們説：
這個世紀的女郎最愛孤獨。

他們猜測：
終於白晝嫌棄了黑夜，
衣香厭倦了鬢影？

他們結論：
所有以後的故事都將變得柔軟而漫長。

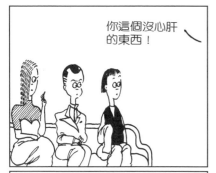

你這個沒心肝的東西！

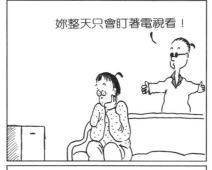

妳整天只會盯著電視看！

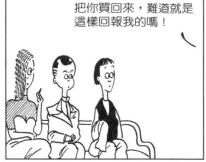

把你買回來，難道就是這樣回報我的嗎！

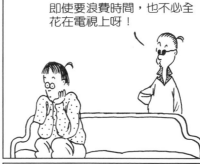

即使要浪費時間，也不必全花在電視上呀！

嗯，有理。

你有空嗎？

● 在你身上發生的不幸也會在別人身上發生──只要你把情人轉手給別人。

● 忘了你的舊情人，但不要忘了她給你的經驗。

● 對於失戀者的最佳治療方式就是好好睡一覺，等睡醒精神百倍時，再計劃著如何讓對方睡不著覺。

- 上帝為何當初不拿亞當其他部位來造夏娃，而用靠近心窩邊的肋骨？目的就是要警告男人的心會因女人而不上不下。

- 真實是美麗的，美麗的卻不一定真實——一個看盡各種女人的男人如是說。

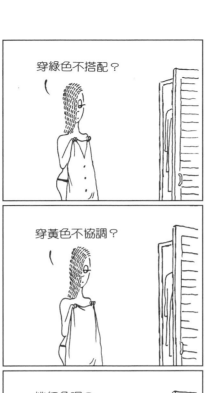

穿綠色不搭配？

穿黃色不協調？

桃紅色呢？

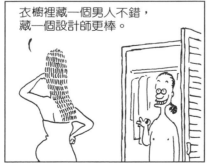

衣櫥裡藏一個男人不錯，藏一個設計師更棒。

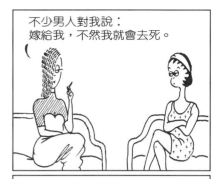

不少男人對我說：
嫁給我，不然我就會去死。

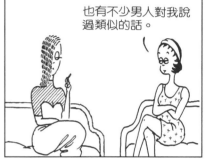

也有不少男人對我說過類似的話。

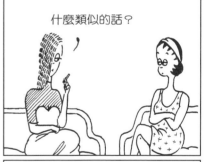

什麼類似的話？

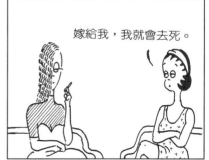

嫁給我，我就會去死。

澀女郎

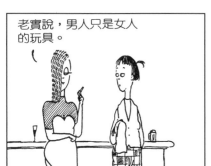

老實說，男人只是女人的玩具。

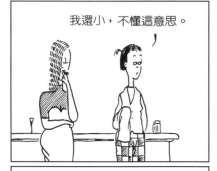

我還小，不懂這意思。

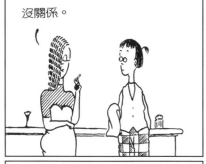

沒關係。

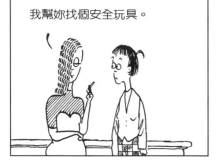

我幫妳找個安全玩具。

把該屬於女人的權利還給女人！

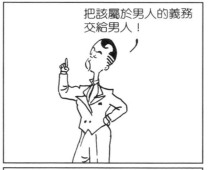

把該屬於男人的義務交給男人！

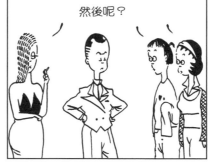

然後呢？

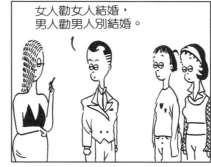

女人勸女人結婚，男人勸男人別結婚。

你也許無法每天都活得快樂，但你可以每天都交一個活得快樂的情人。

● 交一個法國女人，你得到浪漫。
交一個德國女人，你得到紀律。
交一個中國女人，你得到婚姻。

澀女郎

● 馴服的女人像鱷魚皮包，難纏的女人像鱷魚。

● 甩舊情人的時機總是太早，交新情人的時機總是太遲——這就是單身漢的心聲。

● 更換情人的結果是：品質一個不如一個，但新鮮感卻一個超過一個。

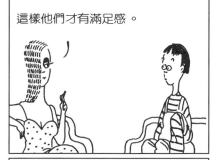

為什麼男人喜歡把手擺在女人身上？

這樣他們才有滿足感。

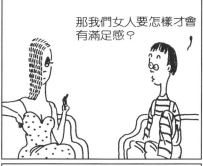

那我們女人要怎樣才會有滿足感？

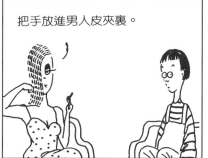

把手放進男人皮夾裏。

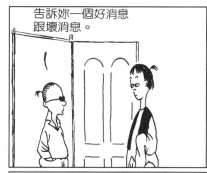

告訴妳一個好消息跟壞消息。

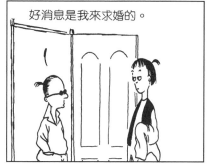

好消息是我來求婚的。

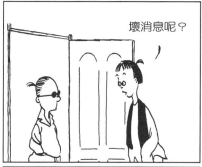

壞消息呢？

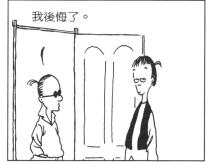

我後悔了。

澀女郎

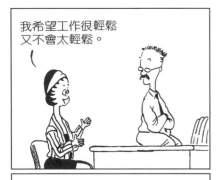

我希望工作很輕鬆又不會太輕鬆。

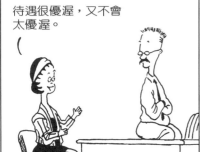

待遇很優渥，又不會太優渥。

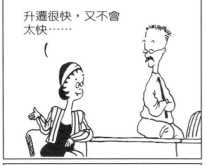

升遷很快，又不會太快……

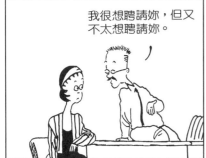

我很想聘請妳，但又不太想聘請妳。

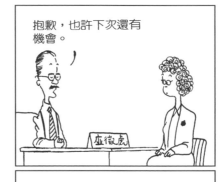

抱歉，也許下次還有機會。

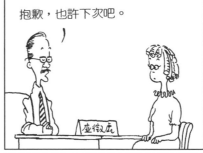

抱歉，也許下次吧。

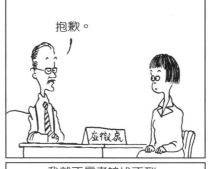

抱歉。

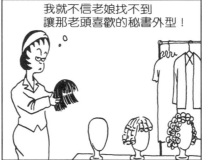

我就不信老娘找不到讓那老頭喜歡的秘書外型！

所有的愛情故事皆以想像為開端，而終於無法再想像下去。

你未來的情人模樣，可以現在的情人做為依據，然後反其道而行之。

男人的魅力，在於身旁有一個有魅力的女人。

澀女郎

● 單身與婚姻孰佳？這是介於野性跟人性性狀態之間的問題。

● 男人不了解女人，女人也不了解男人；婚姻所能做的也只是讓雙方以為了解對方罷了。

● 男人都會說謊，花花公子卻能精密地說謊。

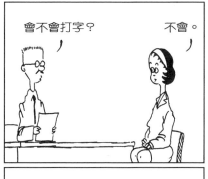
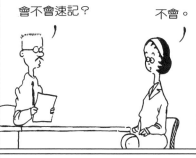

涩女郎

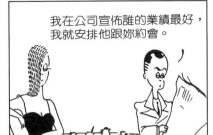

我在公司宣佈誰的業績最好，
我就安排他跟妳約會。

每次上班我都在想為什麼
要受男人的奴役。

有用嗎？

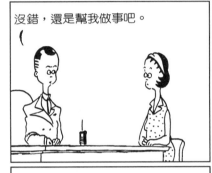

沒錯，還是幫我做事吧。

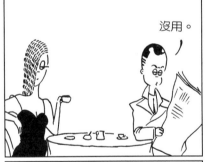

沒用。

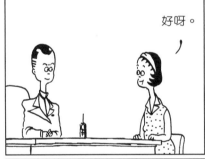

好呀。

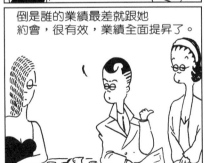

倒是誰的業績最差就跟她
約會，很有效，業績全面提昇了。

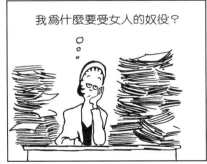

我為什麼要受女人的奴役？

- 愛情就像巧克力糖，看了令人想吃，吃了卻又令人覺得膩。
- 「時髦」這個東西看不出來，直至花錢後它才會出現。
- 時髦能滿足女人，卻困擾著男人。

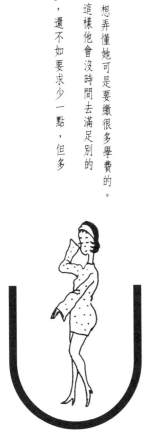

美麗的女人像藝術品，想弄懂她可是要繳很多學費的。

要對男人要求多一些，這樣他會沒時間去滿足別的女人的要求。

與其要求一個男人太多，還不如要求少一點，但多要求一些男人。

我不能再喝了。

再喝下去，我怕會做出傻事來。

什麼傻事？

把她介紹給你。

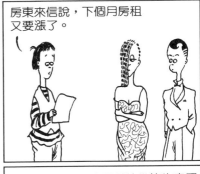

房東來信說，下個月房租又要漲了。

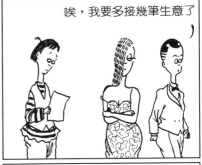

唉，我要多接幾筆生意了。

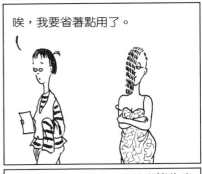

唉，我要省著點用了。

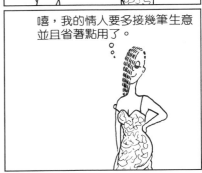

嘻，我的情人要多接幾筆生意並且省著點用了。

澀女郎

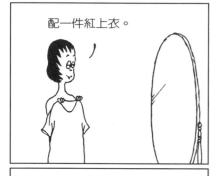

配一件紅上衣。

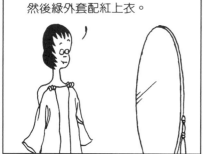

然後綠外套配紅上衣。

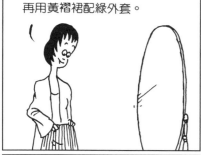

再用黃褶裙配綠外套。

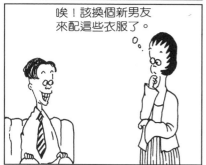

唉！該換個新男友
來配這些衣服了。

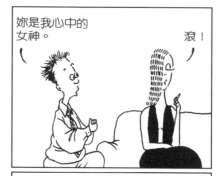

妳是我心中的
女神。

滾！

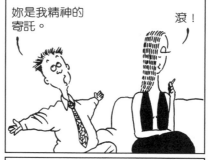

妳是我精神的
寄託。

滾！

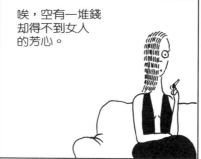

唉，空有一堆錢
却得不到女人
的芳心。

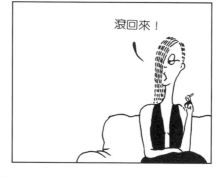

滾回來！

- 男人苦悶時，他會去找另一個女人。
- 女人苦悶時，她也會去找另一個女人。
- 如果上天把所有的女人都創造成一個模樣，世上就再也沒有外遇這回事了。
- 從購物可以看出一個女人的個性，看男人則需從付帳。

我堅持要那一桌男士買單。

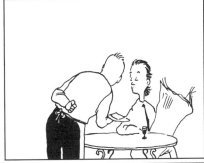

怎麼樣？

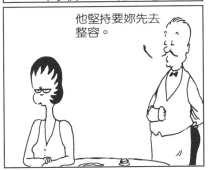

他堅持要妳先去整容。

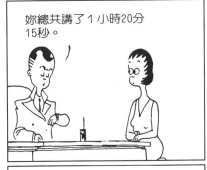

妳總共講了1小時20分15秒。

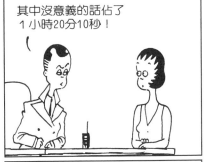

其中沒意義的話佔了1小時20分10秒！

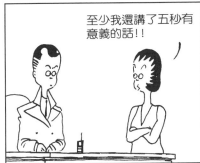

至少我還講了五秒有意義的話!!

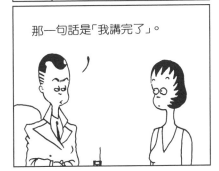

那一句話是「我講完了」。

澀女郎

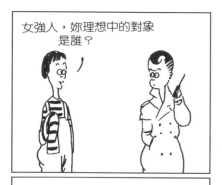

女強人，妳理想中的對象是誰？

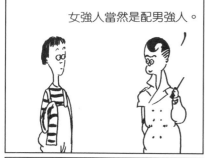

女強人當然是配男強人。

那妳為何還不結婚？

因為男強人理想中的對象是女美人。

男女之間到底有沒有純友誼？

當然有。

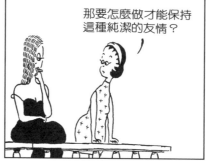

那要怎麼做才能保持這種純潔的友情？

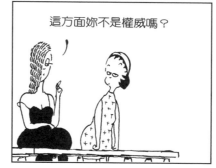

這方面妳不是權威嗎？

- 六〇年代的流行又再度回頭了，六〇年代的愛情早已隨風而逝，六〇年代的婚姻現仍苟延殘喘中。
- 一個經常性的情場失意者，不是會變成哲學家，就是變成愛情專家。
- 女人美化自己是天職，女人醜化老公則是基於安全考慮。

女人掏女人的心之後，女人便開始掏男人的錢。

男人掏女人的心之後，女人便開始掏男人的錢。

參加別人的婚禮只有兩種目的，一種是確定自己要早點嫁出去，另一種就是確定自己絕不要結婚。

女人出外購物跟男人出去偷腥一樣，皆屬非常隱私的一種人性需求。

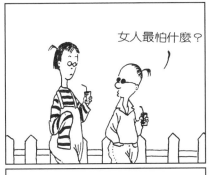

女人最怕什麼？

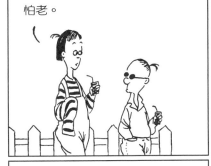

怕老。

你們男人呢？

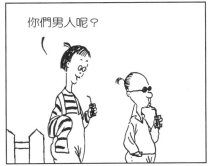

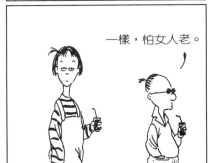

一樣，怕女人老。

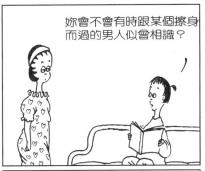

妳會不會有時跟某個擦身而過的男人似曾相識？

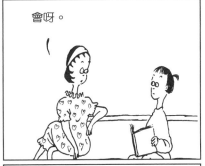

會呀。

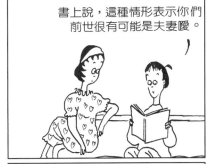

書上說，這種情形表示你們前世很有可能是夫妻噯。

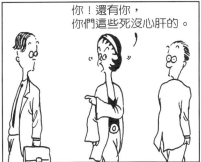

你！還有你，你們這些死沒心肝的。

澀女郎

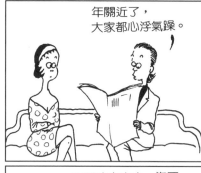

年關近了，
大家都心浮氣躁。

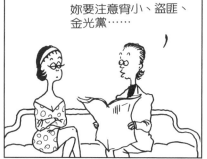

妳要注意宵小、盜匪、
金光黨……

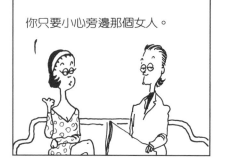

你只要小心旁邊那個女人。

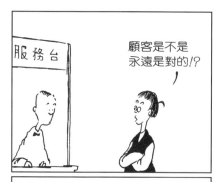

服務台

顧客是不是
永遠是對的!?

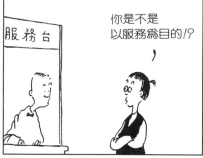

服務台

你是不是
以服務為目的!?

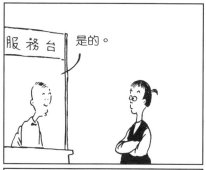

服務台

是的。

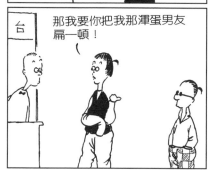

台

那我要你把我那渾蛋男友
扁一頓！

- 情人約會喝咖啡，是因為只有咖啡能提醒他們在這甜蜜世界裡還是存在些許苦澀的味道。

- 如果讓我重新活一次，我還是會選擇現在的情人，只要我對前世毫無記憶的話——一個情人如是說。

- 男人的精力花在談戀愛，女人的精力則花在說婚姻上。

澀女郎

106

* 女人喜歡穿衣服，是因為她們知道適當的衣服能讓男人更想看她們的身體。

* 順眼的女人會讓你不順手，不順眼的女人會讓你順手，但卻順不了心。

* 千萬不要覺得戀愛這件事麻煩，結婚才是真正的麻煩。

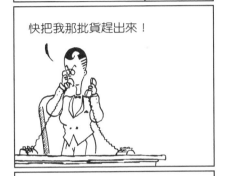

快把我那批股票拋售！

快把我那批貨趕出來！

妳這麼緊張，最好找個管道發洩一下。

謝了，我好多了。

妳看！

這是我收集所有我男朋友寄給我的情書。

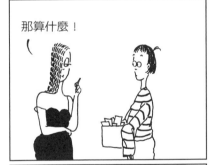

那算什麼！

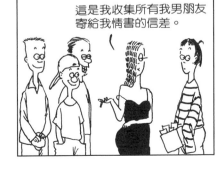

這是我收集所有我男朋友寄給我情書的信差。

澀女郎

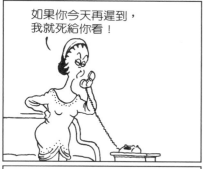

如果你今天再遲到，我就死給你看！

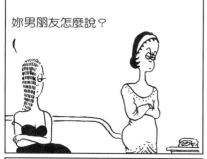

妳男朋友怎麼說？

他說只要妳今天跟他約會不遲到他就能準時趕我的約會！

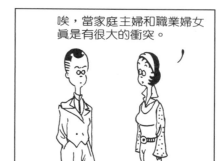

唉，當家庭主婦和職業婦女真是有很大的衝突。

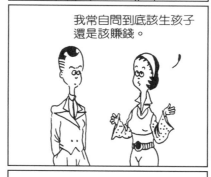

我常自問到底該生孩子還是該賺錢。

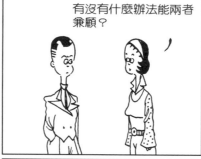

有沒有什麼辦法能兩者兼顧？

生孩子賺錢。

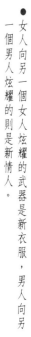

- 女人向另一個女人炫耀的武器是新衣服，男人向另一個男人炫耀的則是新情人。
- 沒有男人願意承認自己蠢，沒有女人肯承認自己醜。
- 女人會因感激而在婚禮上哭泣，男人則因自己的愚蠢而在婚禮上哭泣。

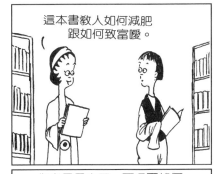

這本書教人如何減肥跟如何致富嘍。

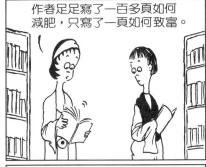

作者足足寫了一百多頁如何減肥，只寫了一頁如何致富。

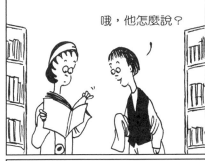

哦，他怎麼說？

寫一本減肥書。

有沒有興趣做李大老闆的女婿？

沒興趣。

為什麼？你們男人不是流傳一句「娶個有錢人女兒少奮鬥十年」！

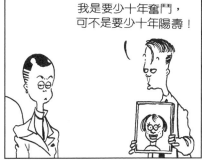

我是要少十年奮鬥，可不是要少十年陽壽！

澀女郎

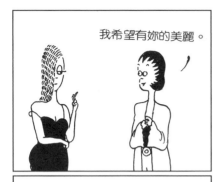

我希望有妳的美麗。

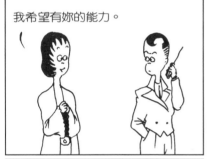

我希望有妳的能力。

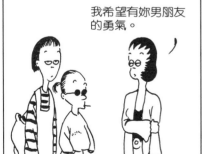

我希望有妳男朋友
的勇氣。

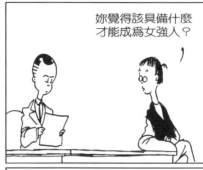

妳覺得該具備什麼
才能成為女強人？

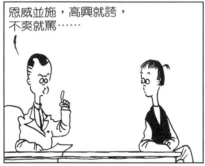

恩威並施，高興就誇，
不爽就罵……

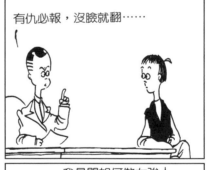

有仇必報，沒臉就翻……

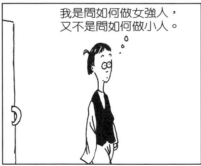

我是問如何做女強人，
又不是問如何做小人。

- 愛情讓兩個人合而為一，然後他們再把愛情分割為二。
- 應該喜歡你的敵人甚於情人──因為當你們反目時，敵人不會像情人那麼了解你。
- 人人都想作愛情遊戲的贏家，只是「婚姻」這個獎不夠實用。

- 女人在愛情上要的是『質』。男人在愛情上要的是『量』。
- 女人結婚是因為想找個人照顧自己，男人則是希望找個人來照顧他。
- 所謂談戀愛就是──一切用「談」的即可，「做」仍屬結婚範圍。

佛要金裝，人要衣裝。

女人只要假裝。

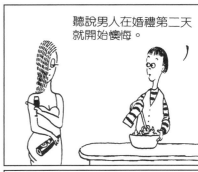

聽說男人在婚禮第二天就開始懊悔。

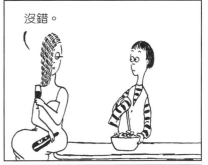

沒錯。

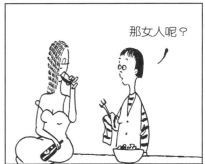

那女人呢？

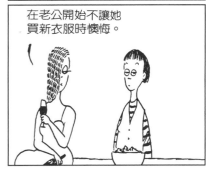

在老公開始不讓她買新衣服時懊悔。

澀女郎

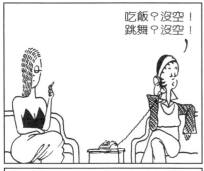

吃飯？沒空！
跳舞？沒空！

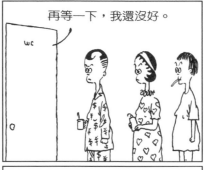

再等一下，我還沒好。

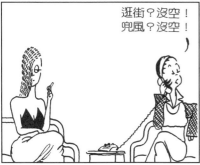

逛街？沒空！
兜風？沒空！

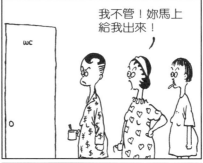

我不管！妳馬上
給我出來！

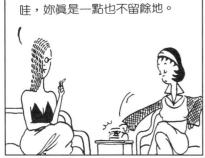

哇，妳真是一點也不留餘地。

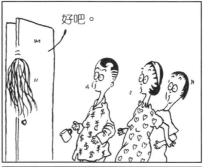

好吧。

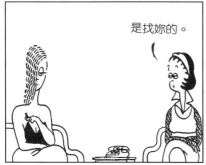

是找妳的。

- 名字好聽的女人不一定好看，好看的女人則根本不在乎是否有個好聽的名字。
- 女人心情不好，靠「吃」來紓解，男人則靠「喝」。
- 不要使女人哭泣，她的眼淚多寡和你將要送的禮物價格成正比。

澀女郎

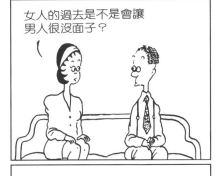

女人的過去是不是會讓男人很沒面子？

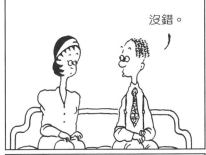

沒錯。

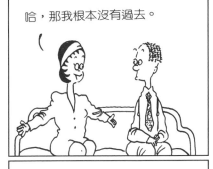

哈，那我根本沒有過去。

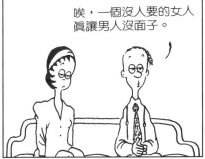

唉，一個沒人要的女人真讓男人沒面子。

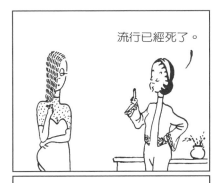

流行已經死了。

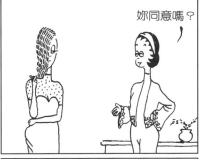

妳同意嗎？

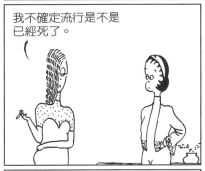

我不確定流行是不是已經死了。

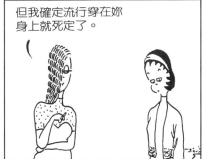

但我確定流行穿在妳身上就死定了。

澀女郎

當男人不說話時，女人就會開始囉嗦個不停。

每天早上一杯咖啡能讓我年輕一歲。

那我在半夜就先喝一杯。

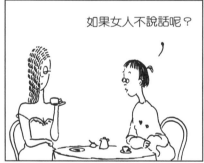

如果女人不說話呢？

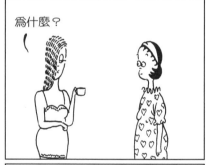

為什麼？

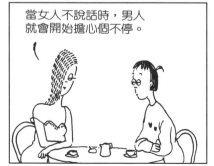

當女人不說話時，男人就會開始擔心個不停。

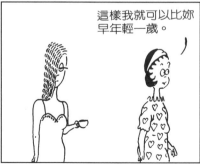

這樣我就可以比妳早年輕一歲。

- 愛情完美主義者就是：穿著天使的衣服，卻玩著魔鬼的遊戲。
- 對女人說謊要付出代價，但說實話會讓你付出謊話的十倍代價。
- 當女人了解男人到一個程度時，她不是嫁給他，就是甩了他。

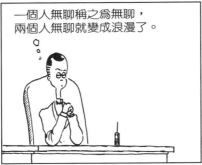
一個人無聊稱之為無聊，
兩個人無聊就變成浪漫了。

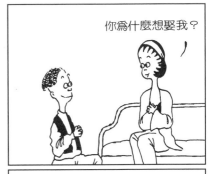
你為什麼想娶我？

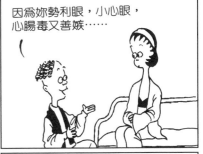
因為妳勢利眼，小心眼，
心腸毒又善嫉……

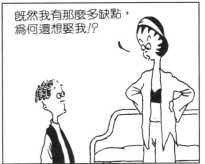
既然我有那麼多缺點，
為何還想娶我!?

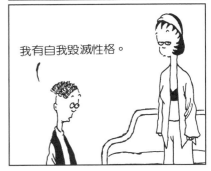
我有自我毀滅性格。

「妳願意嫁給我嗎？」──一個獨身主義的女人如是說。

● 「妳願意嫁給我嗎？」這句話等於「妳準備倒楣了嗎？」

● 愛情是一種罪，所以上天用婚姻來監禁罪人。

● 當妳失去愛情時，妳得到經驗。

● 當妳得到愛情時，妳失去自我。

澀女郎

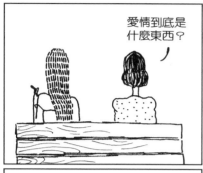

愛情到底是
什麼東西？

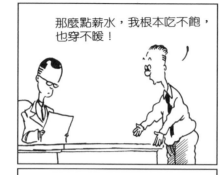

那麼點薪水，我根本吃不飽，
也穿不暖！

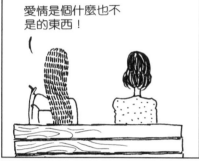

愛情是個什麼也不
是的東西！

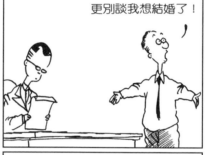

更別談我想結婚了！

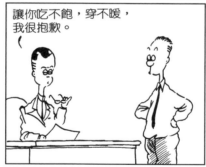

讓你吃不飽，穿不暖，
我很抱歉。

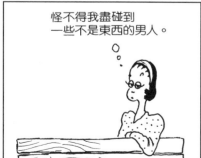

怪不得我盡碰到
一些不是東西的男人。

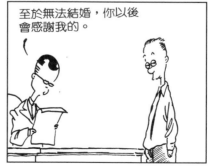

至於無法結婚，你以後
會感謝我的。

- 當你沒有情人時，你會擔心交不到情人；當你有情人時，你會擔心交不到新的情人。

- 在女尊男卑的現代社會裡，綉球已經讓男人太沈重了。

- 一個患失憶症情人最大的好處就是，永遠覺得自己的情人新鮮。

澀女郎

116

● 人道主義就是——不要放棄任何人。

● 濫情主義就是——不要放棄任何情人。

● 問男人的人生比較好，還是女人的人生比較好？就像問只有戀愛的人生比較好，還是只有婚姻的人生比較好一樣。兩者都沒有答案。

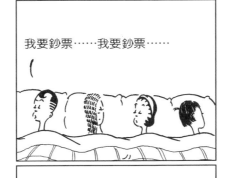

我要鈔票……我要鈔票……

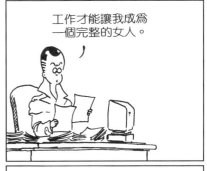

工作才能讓我成為一個完整的女人。

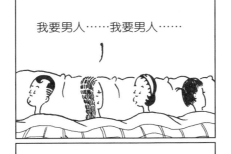

我要男人……我要男人……

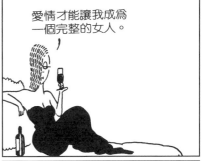

愛情才能讓我成為一個完整的女人。

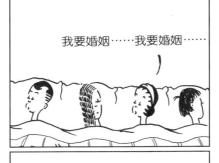

我要婚姻……我要婚姻……

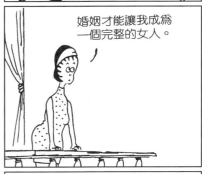

婚姻才能讓我成為一個完整的女人。

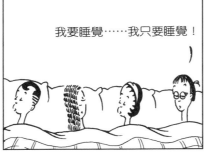

我要睡覺……我只要睡覺！

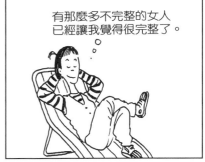

有那麼多不完整的女人已經讓我覺得很完整了。

澀女郎

回響頁

○編輯室

從來沒有一個漫畫家像朱德庸這樣，引起這麼多男人和女人的注意。因為他的每一則漫畫，畫的都是男人和女人。他注意每一個男人和每一個女人，他說：『世界上，人是最有趣的。』

他的漫畫簡單、犀利、刻薄、好玩，一如他對『人』觀察以後的各種簡單結論。對於男人，他說：『當男人搞不懂女人時，他就去搞政治。』對於女人，他說：『女人唯一不變的，就是善變。』對於婚姻，他說：『婚姻就是：一個樂天派的女人，嫁給一個樂天派的男人，最後變成兩個悲觀論者。』對於愛情，他說：『愛情就是：你遇見一個與你毫不相干的女人或男人，然後你們熱戀，然後你們就再也毫不相干了。』

朱德庸自己，究竟是個什麼樣的人呢？他，目前四十歲，學電影的，卻在二十九歲以後變成專業漫畫家，而且是漫畫大家。他的四格漫畫已成為華人世界的幽默經典，據估計，每天就有數千萬華人在早餐桌上對著朱德庸漫畫深深發笑。他的『雙響炮』、『醋溜族』、『澀女郎』漫畫系列，在台灣已賣出近兩百萬本，在東南亞盜版更有五十六種之多，一九九九年他的漫畫正式授權中國大陸市場，一年多就賣出二百萬本，現在並已成為大學生與新興白領族、網路族的熱門話題。關於他的性格，他的朋友形容：『他有一雙成人的尖銳的眼，和一顆孩子的單純的心。』

媒體對於『朱氏幽默』多年來報導極象，我們把吉光片羽羅列於下，供讀者回味。

- 台灣中國時報：朱德庸是最幸運的漫畫家，因為捧他場的讀者極多。（199
4‧3‧5）
- 台灣版ELLE雜誌：朱德庸了解女人到了一種可怕的地步。（1995）
- 新加坡新明日報：朱德庸的『雙響炮』系列，新馬兩地一共出現過56種盜版，比翻版版張學友唱片還厲害。（1993‧9‧20）
- 馬來亞西中國報：朱德庸以漫畫反映現實，尖酸刻薄盡是珠璣。（1995‧3‧17）

- 馬來西亞星洲日報：朱德庸的「雙響炮」「醋溜族」「澀女郎」三個系列，在我國膾炙人口。（1995．3．17）

- 亞洲周刊：朱德庸是台灣漫畫排行榜上的東方不敗。（1994）

- 中國中央電視台『讀者時間』節目：朱德庸的漫畫對現代人的愛情婚姻一針見血。（1999．8）

- 中國中央電視台『東方時空』人物專訪：朱德庸的漫畫讓人反省了自己的處境。（1999．12）

- 中國中央電視台婦女節一百周年特別節目：朱德庸這個人，最能洞悉男女之間的矛盾與糾葛。（2000．3．8）

- 中國北京青年報：朱德庸畫的是渾身缺點的現代人，嘲諷的是男女之間永恆的無奈。（1999．4．17）

- 中國中國圖書商報：朱德庸洞穿了人性中的一個側面，表現出來的是人性的。（1999．7．30）

- 中國北京青年報：以不同的眼光看世界，顛覆了許多事情，這也就是朱德庸漫畫創作的奧妙所在。（1999．7．16）

- 中國圖書商報《每月觀察》：朱德庸作品令人稱奇之處，除蘊涵情感與城市貼近之外，還展現出成人漫畫多向度的迷人和妖嬈。（1999．5．28）

- 中國作家文摘：他的漫畫簡單、犀利、刻薄、好玩。（1999．7．16）

- 中國時尚雜誌：朱德庸的那面鏡子能照回滿街的人類表情。（1999．9）

- 中國北京三聯生活周刊：朱德庸找到了一個獨特的角度，用一種非教化式的輕鬆方式評論人生。（1999．8．15）

- 中國上海文匯讀書周報：朱德庸的幽默是一記左鈎拳。（1999．8．14）

- 台灣自由時報：朱德庸著墨人生趣味，現實入畫。（1999．10．16）

- 台灣自立早報：朱德庸是擅長詼諧包裝人生幸福的漫畫家。（1995．10．18）

- 台灣農農月刊：朱德庸以心去體會，再以一只妙筆描繪出新人類的特質，是描繪出新人類的特質，是一種冷雋的漫畫語言。（1994．3）

- 台灣ＥＬＬＥ雜誌：透過他一針見血的犀利觀察，再複雜的人性都在嘻笑怒罵的漫畫筆觸裡，化作詼諧一笑。（1994．6）

關於你的澀女郎True Lies！

●您被這本書吸引的原因是：（可複選）
□封面設計　　□漫畫內容　　□漫畫書名
□廣告宣傳　　□朋友介紹　　□報紙連載
□其它＿＿＿＿＿＿＿＿＿＿＿＿＿＿＿＿

●您購買本書的地點是：
□7-11便利商店　　□一般書店
□郵政劃撥　　　　□其它

●您喜歡本書的那些內容？
□漫畫 □邊欄 □彩頁 □封面 □其它
（請依喜愛程度，以1.2.3.4.表示）

●如果1是最低分，5是最高分，您覺得本書值
多少分＿＿＿＿＿＿。

●您對本書的感想
　　（歡迎任何意見、敬請批評指教）

＿＿＿＿＿＿＿＿＿＿＿＿＿＿＿＿＿＿＿＿
＿＿＿＿＿＿＿＿＿＿＿＿＿＿＿＿＿＿＿＿
＿＿＿＿＿＿＿＿＿＿＿＿＿＿＿＿＿＿＿＿
＿＿＿＿＿＿＿＿＿＿＿＿＿＿＿＿＿＿＿＿
＿＿＿＿＿＿＿＿＿＿＿＿＿＿＿＿＿＿＿＿
＿＿＿＿＿＿＿＿＿＿＿＿＿＿＿＿＿＿＿＿
＿＿＿＿＿＿＿＿＿＿＿＿＿＿＿＿＿＿＿＿
＿＿＿＿＿＿＿＿＿＿＿＿＿＿＿＿＿＿＿＿
＿＿＿＿＿＿＿＿＿＿＿＿＿＿＿＿＿＿＿＿

填妥後，請按虛線上①・②依序對折2次，再釘書針訂上，即可寄回！

台灣特種幽默——
你一讀就喜歡的15本朱德庸作品！

朱德庸作品集 12

涩女郎 2

作　者—朱德庸
編輯顧問—馮曼倫
美術創意—陳泰裕
主　編—郭燕鳳
編　輯—林誌鈺
美術編輯—高鶴倫
執行企劃—陳美萍·吳曉雯
董事長—孫思照
發行人—孫思照
總經理—莫昭平
總編輯—林馨琴
出版者—時報文化出版企業股份有限公司
108台北市和平西路三段二四〇號三樓
發行專線—(〇二)二三〇六—六八四二
讀者服務專線—〇八〇〇—二三一—七〇五·(〇二)二三〇四—六八五八
讀者服務傳真—(〇二)二三〇四—七一〇三
郵撥—一九三四四七二四時報文化出版公司
信箱—台北郵政七九～九九信箱
時報悅讀網—http://www.readingtimes.com.tw
電子郵件信箱—comics@readingtimes.com.tw
印刷—盈昌印刷有限公司
初版一刷—一九九四年九月二十日
初版三刷—一九九八年十二月十五日 (累計印量六三二〇〇〇本)
二版一刷—二〇〇二年九月一日
二版三刷—二〇〇六年二月十日
定價—新台幣一六〇元

© 本書由朱德庸事務所授權出版

ISBN 957-13-3743-9
Printed in Taiwan

國家圖書館出版品預行編目資料

涩女郎2／朱德庸作.--二版.--台北市
：時報文化，2002[民91]
　面； 公分 --（時報漫畫叢書；F01012）

ISBN 957-13-3743-9（平裝）

1.漫畫與卡通
947.41　　　　　　　　　91014625